OPEN
THE
CAGE

MISSILE228 畫集

Prologue

這本畫集以鳥籠（Cage）作為標題有好幾個原因。

我在創作作品時，也會選擇鳥或鳥籠作為靈感來源。雖然幾乎不太直接描繪鳥籠，但經常會描繪到像是圓形空間、窗戶這類的建築物要素，我會有意識地將其描繪成類似鳥籠的意象。這個鳥籠的意象，有時是帶著「裝滿美好事物的美麗籠子」的積極涵義；有時反過來是帶著「囚禁之籠」的消極涵義。但無論是積極還是消極，這些都是完整反映出我自身的喜好、煩惱與價值觀的作品。

這本畫集，就如同是我自身作品所居住的鳥籠。
成為一個裝滿我喜愛之事物的美好鳥籠。

在下的作品很榮幸能夠展現在諸君的眼前，希望能夠帶給各位一段美好的視覺饗宴。
非常真誠地感謝您能選擇這本畫集。
請盡情享受 MISSILE228 的世界。

MISSILE228

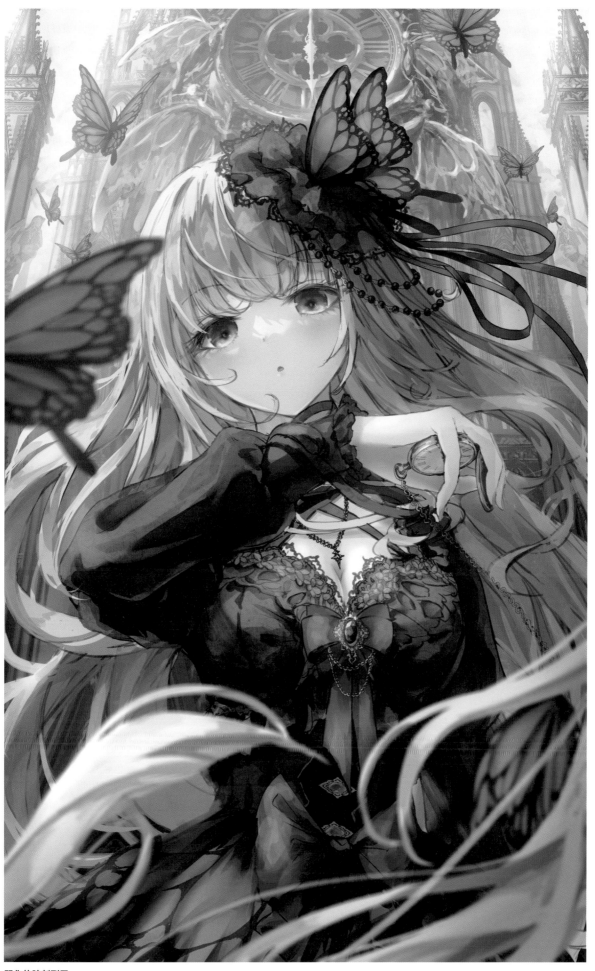

羽化的時刻到了

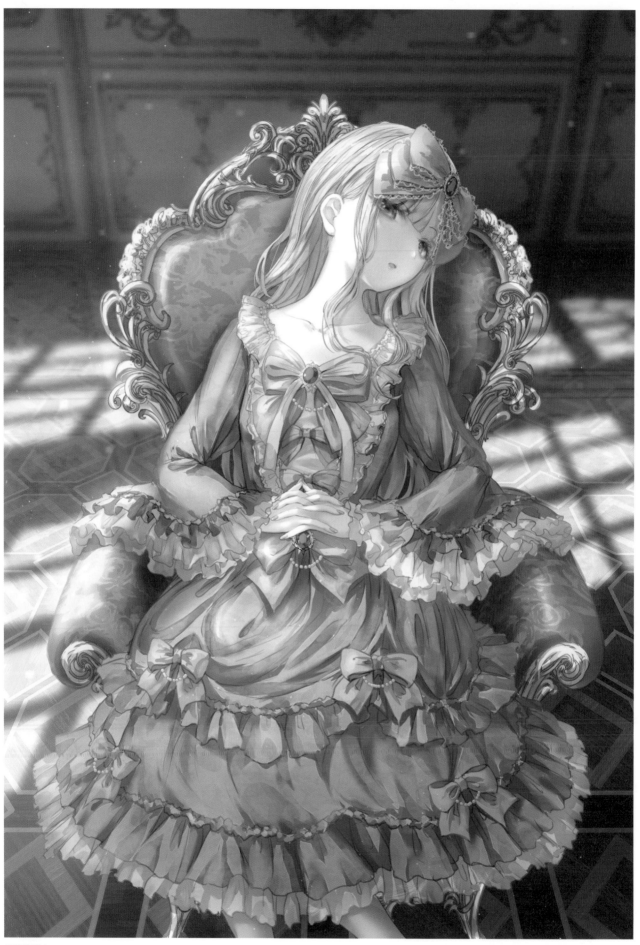

好慵懶啊！

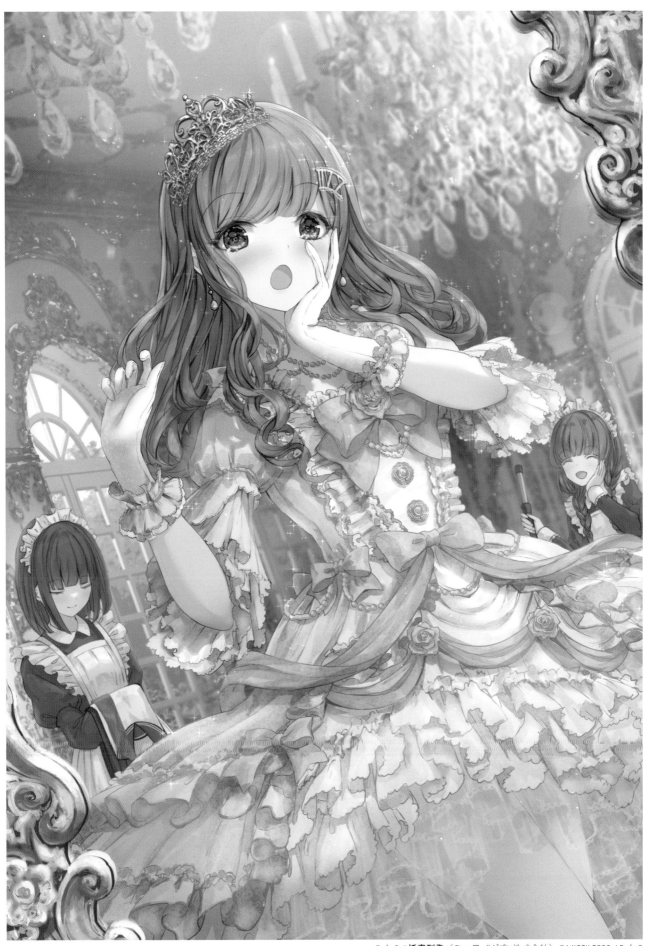

E☆2／插畫刊登（CL：アールビバン株式会社）©MISSILE228／E☆2

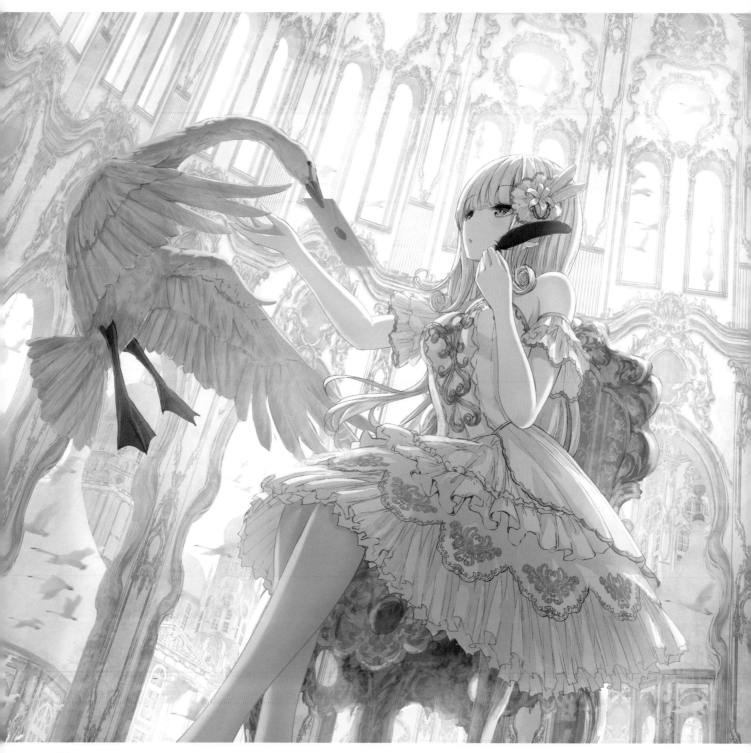

候鳥 Лебеди

（CL：株式会社トリニティ）© MISSILE228 / TRINITY Co.,Ltd.

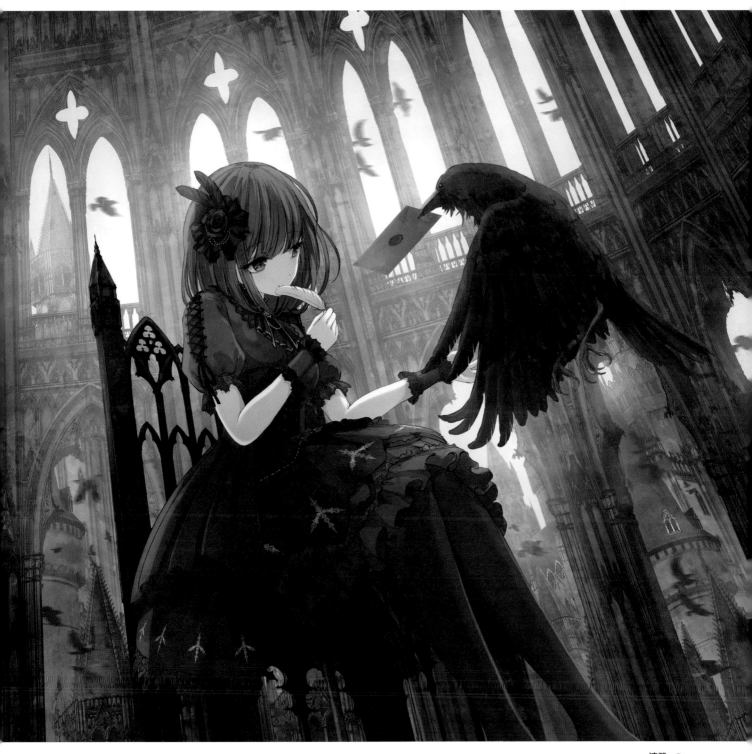

渡鴉　Raven

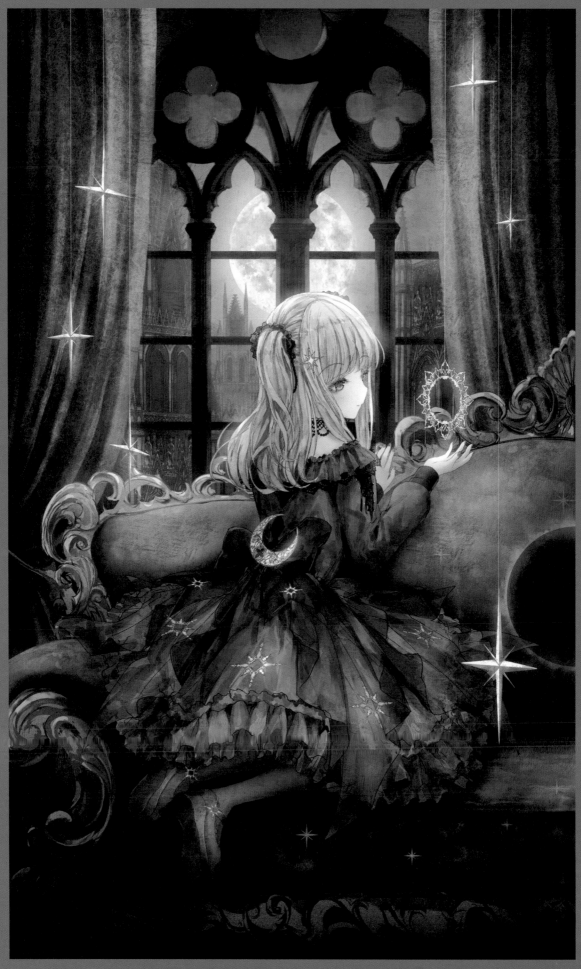

太陽與月亮　月亮　（CL：株式会社トリニティ）© MISSILE228 / TRINITY Co.,Ltd.

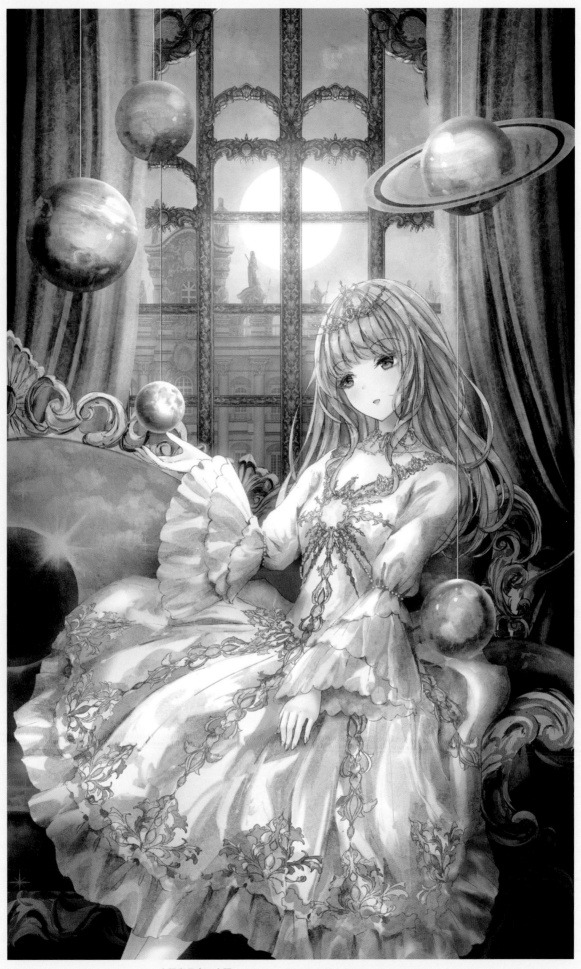

太陽與月亮　太陽　（CL：株式会社トリニティ）© MISSILE228 / TRINITY Co.,Ltd.

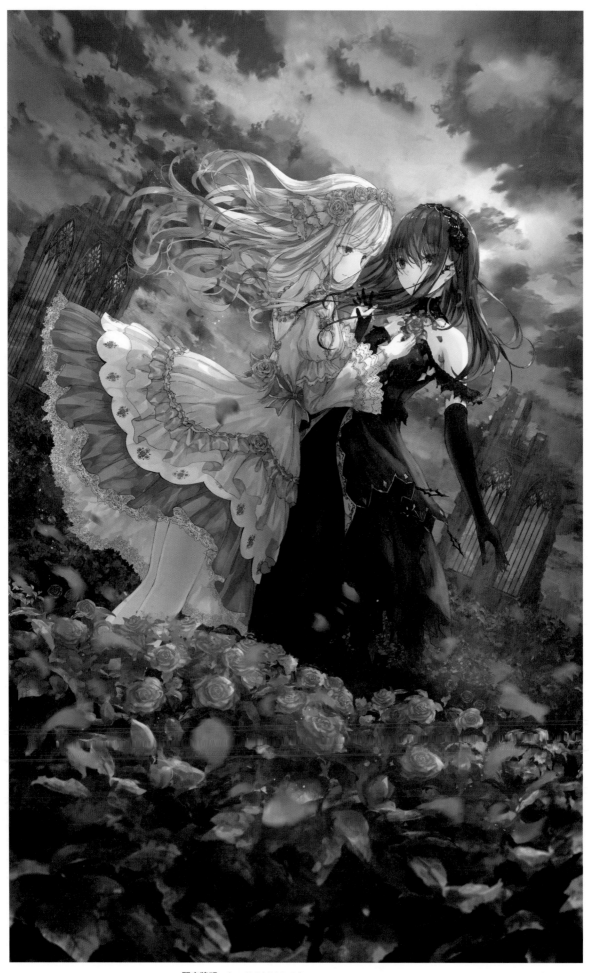

闇夜將明 （CL：株式会社トリニティ）© MISSILE228 / TRINITY Co.,Ltd.

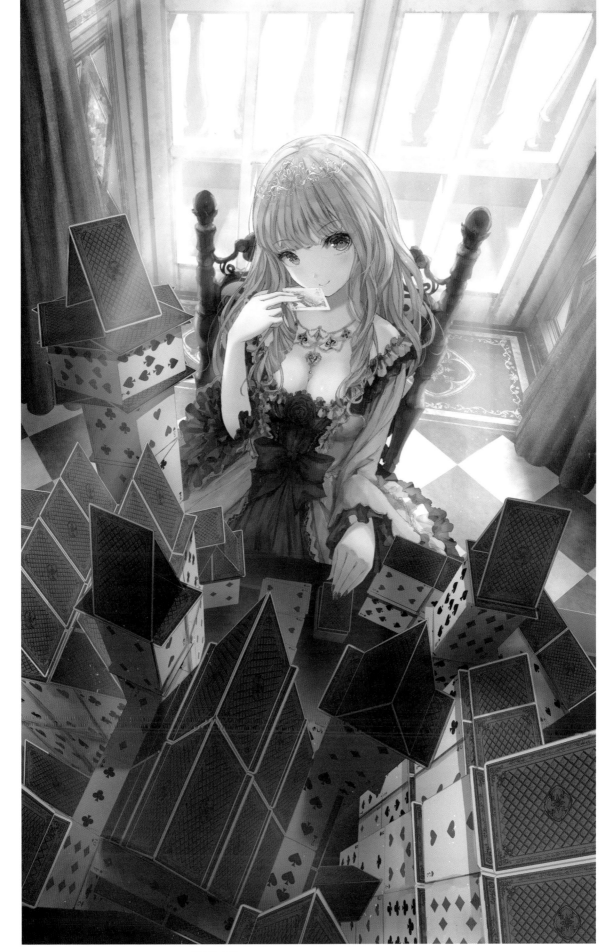

撲克牌之城　（CL：株式会社トリニティ）© MISSILE228 / TRINITY Co.,Ltd.

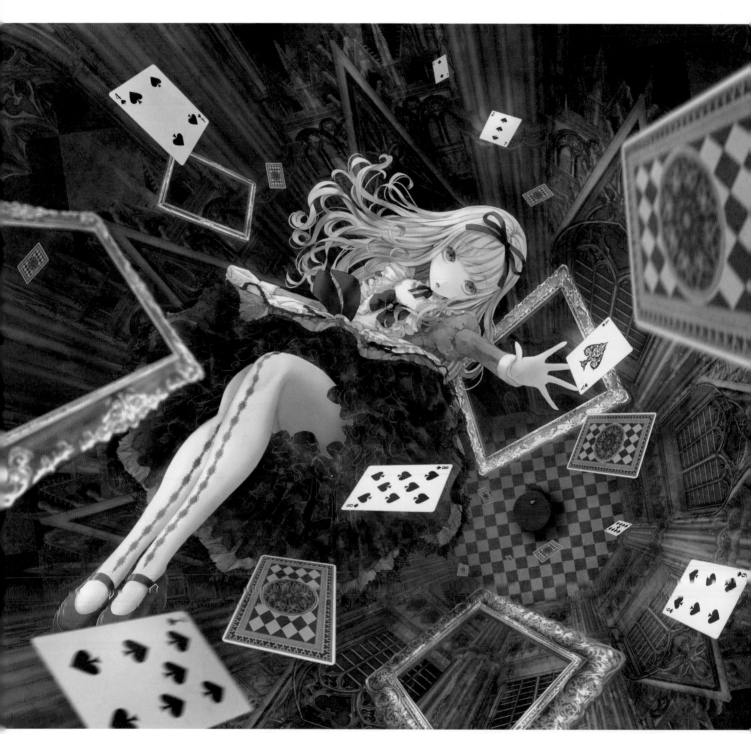

Alice in Gothic land　愛麗絲（CL：株式会社トリニティ）© MISSILE228 / TRINITY Co.,Ltd.

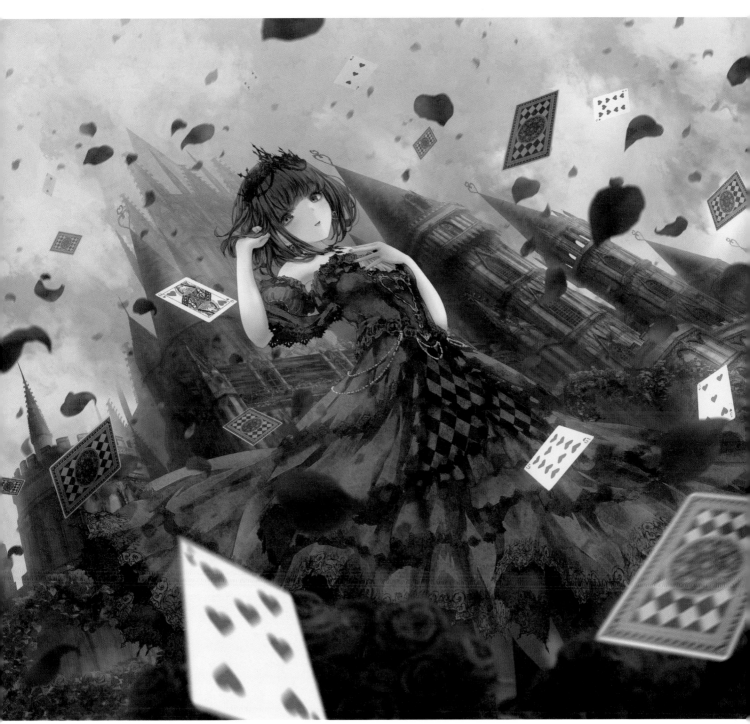

Alice in Gothic land　紅心皇后　（CL：株式会社トリニティ）© MISSILE228 / TRINITY Co.,Ltd.

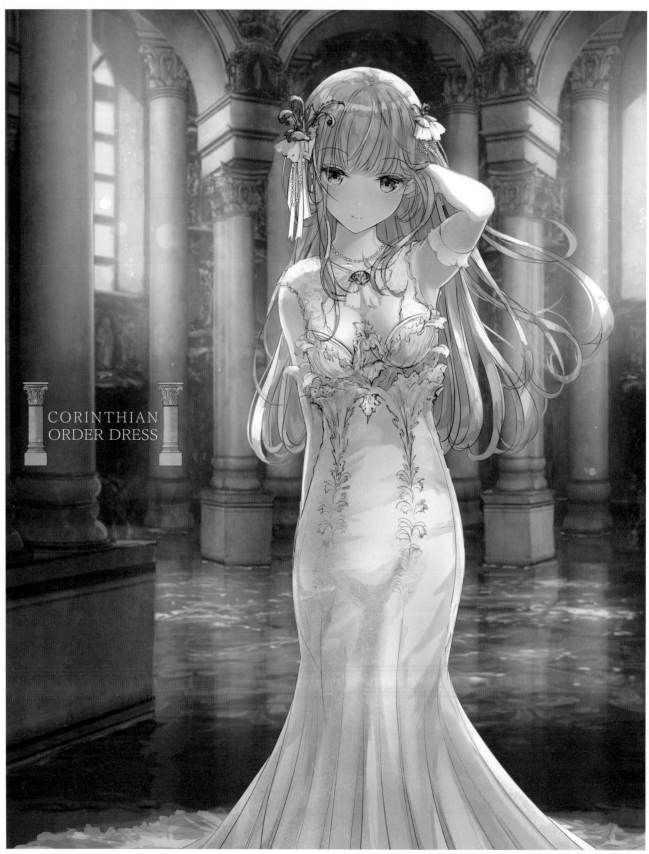

CORINTHIAN
ORDER DRESS

柯林斯式訂製豪華禮服

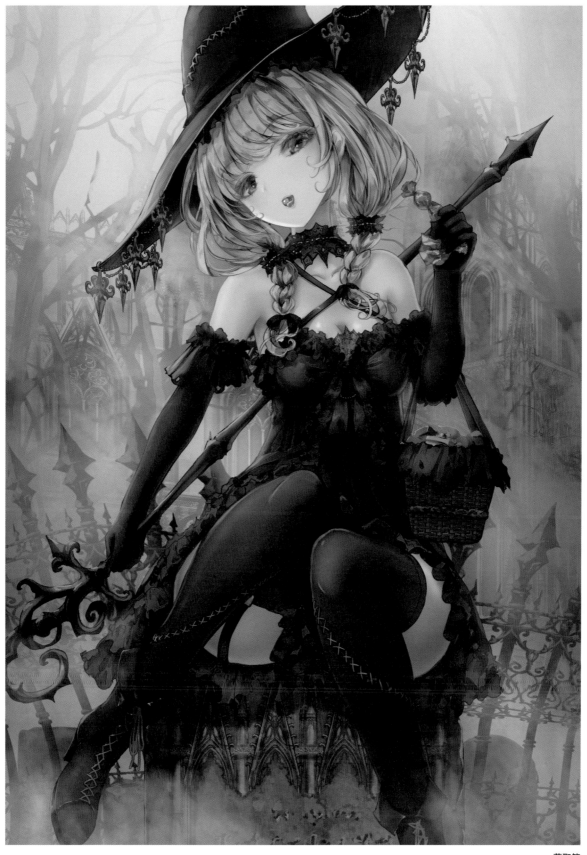

萬聖節

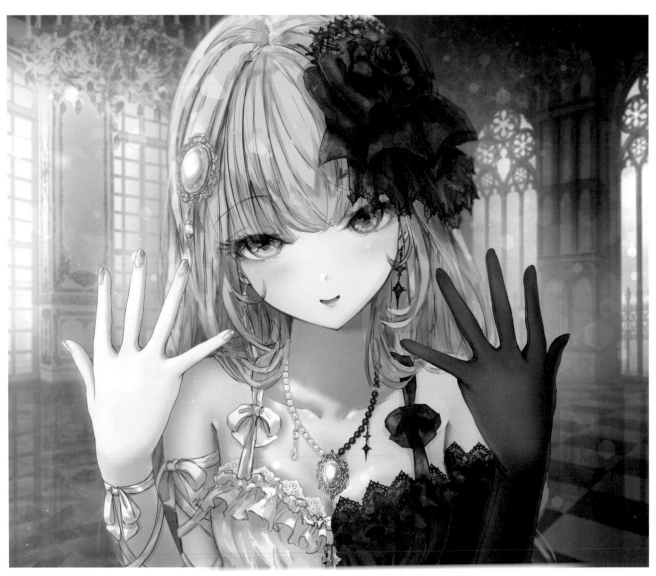

喜歡哪一邊的手呢？

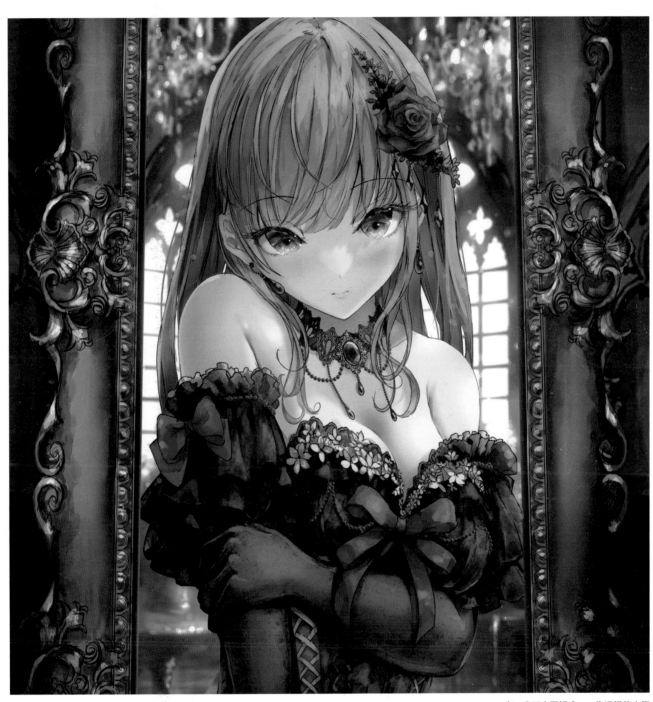

穿、穿不太習慣吶……像這樣的衣服

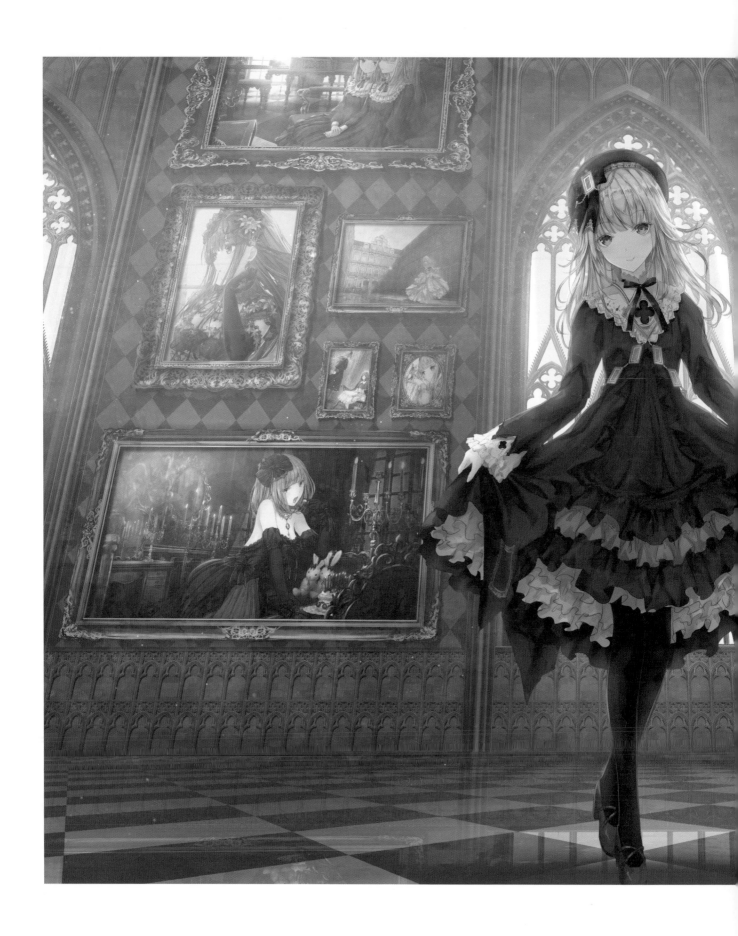

追蹤者數達到目標紀念插畫

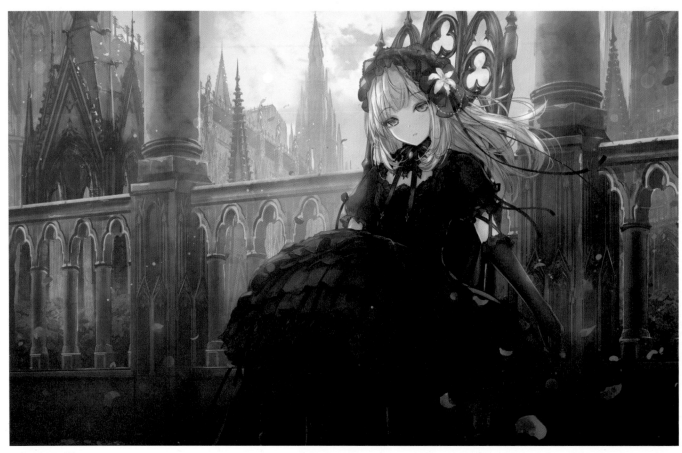

LIKE A DOLL II

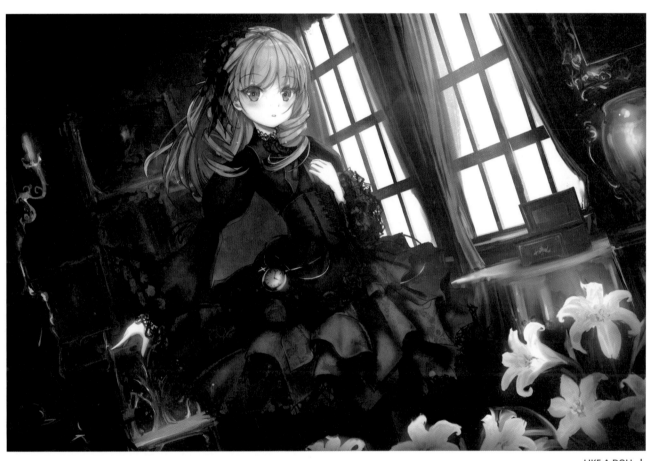

LIKE A DOLL Ⅰ

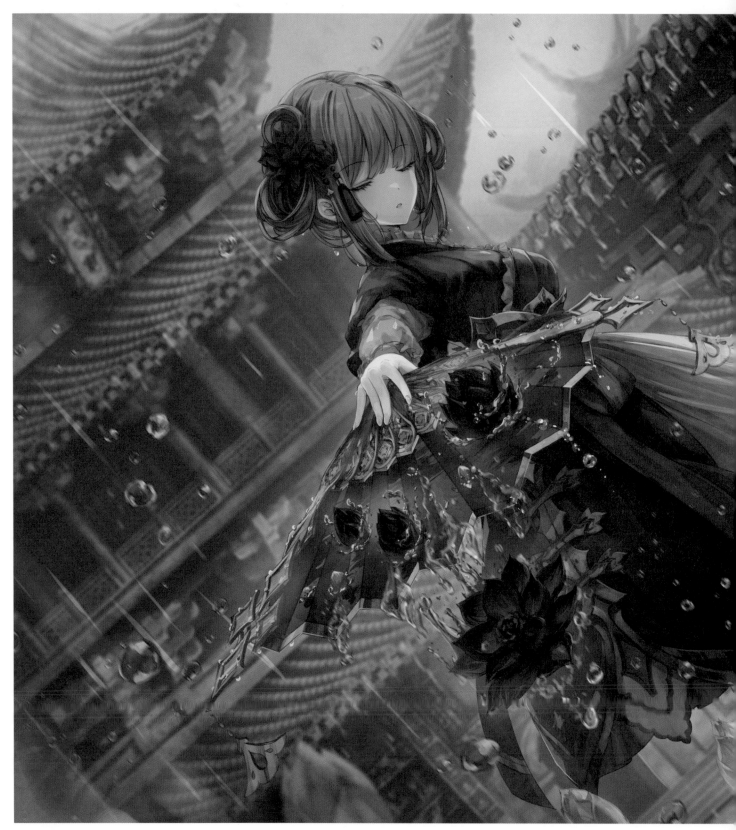

黒蓮

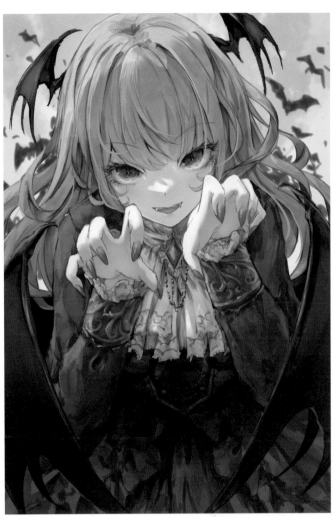

上：打倒壞鬼1　下：打倒壞鬼2

下一頁：第 XX 次的誕生日

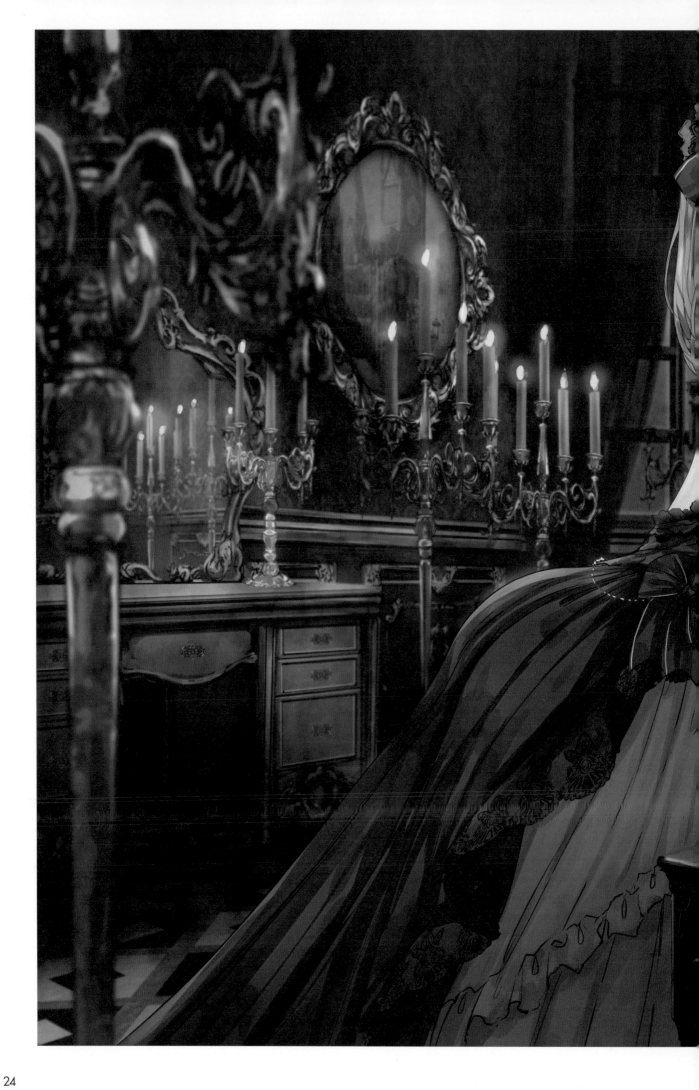

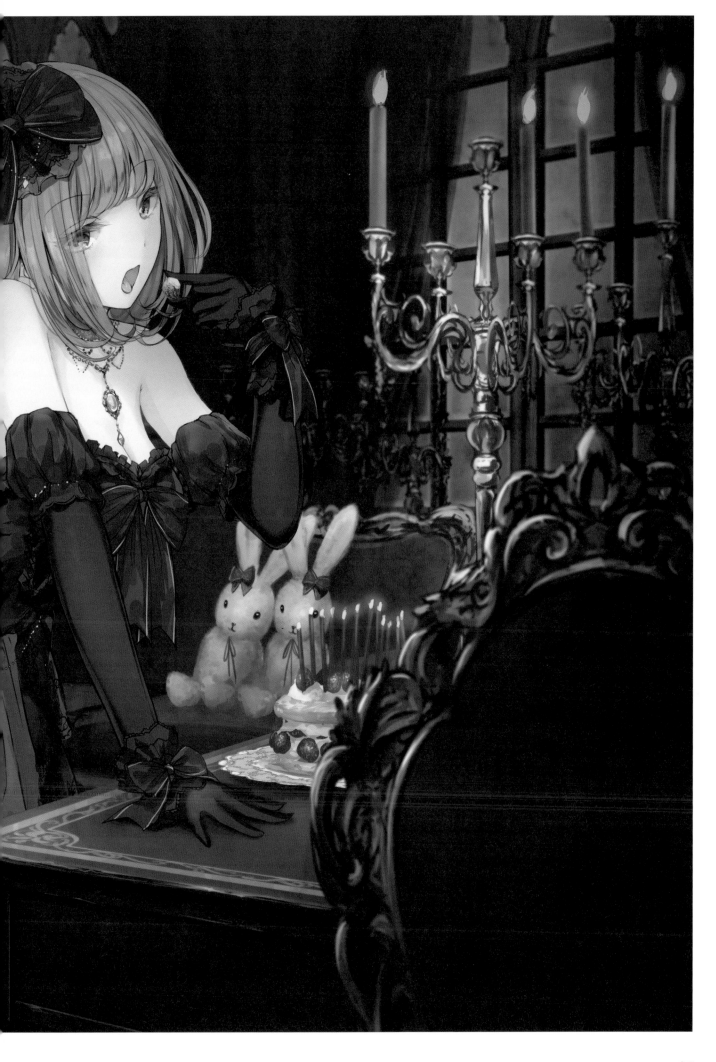

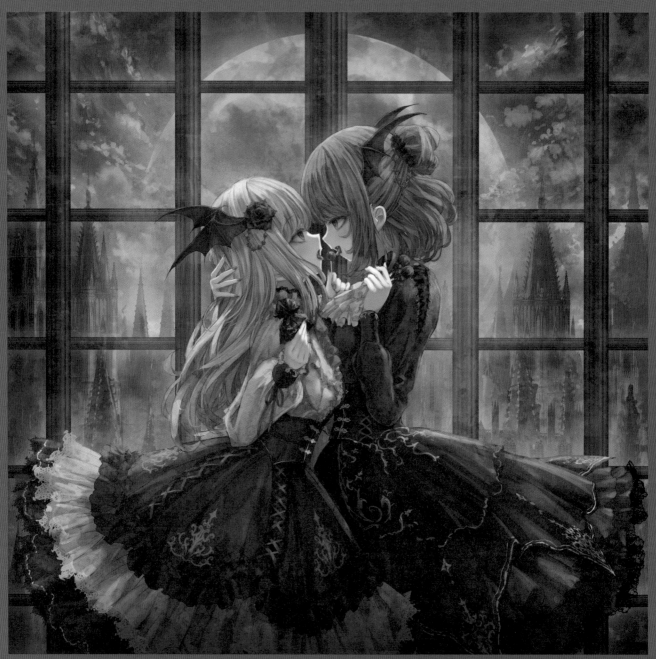

一起來舔鮮血的糖果吧！

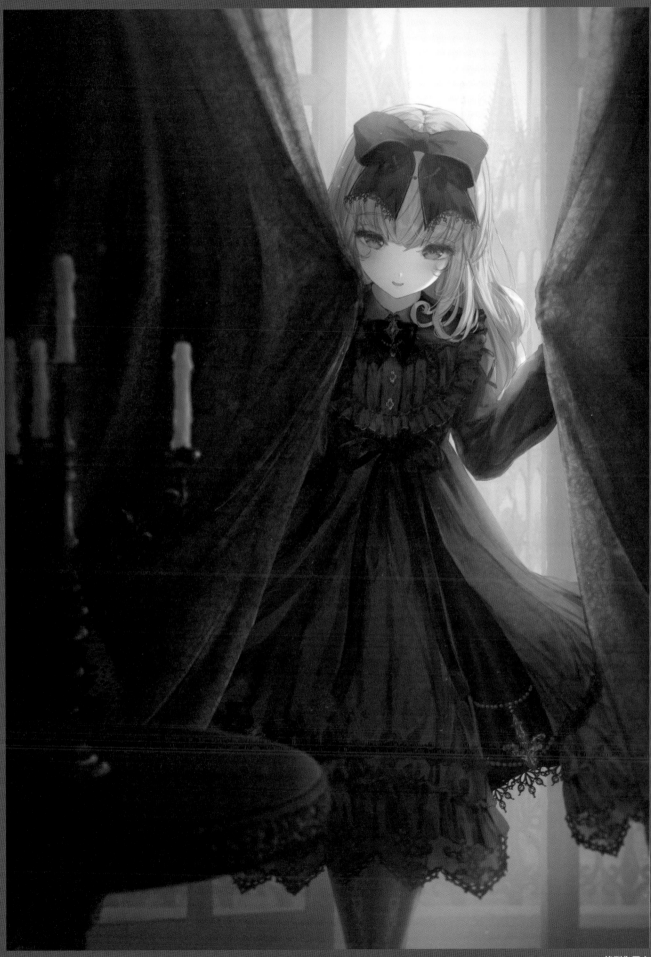

找到你了！

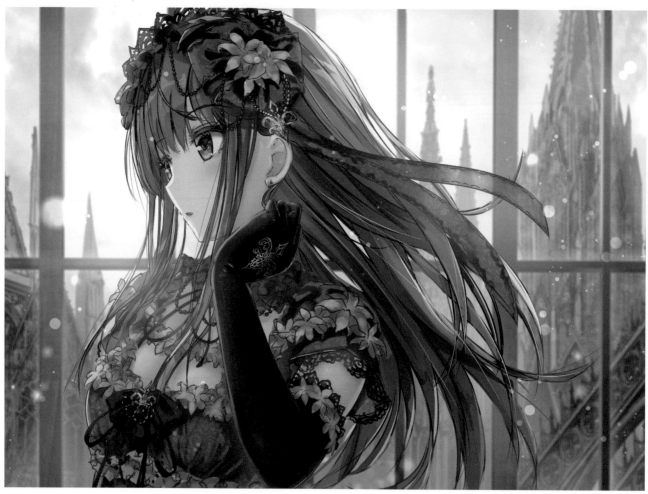

打扮

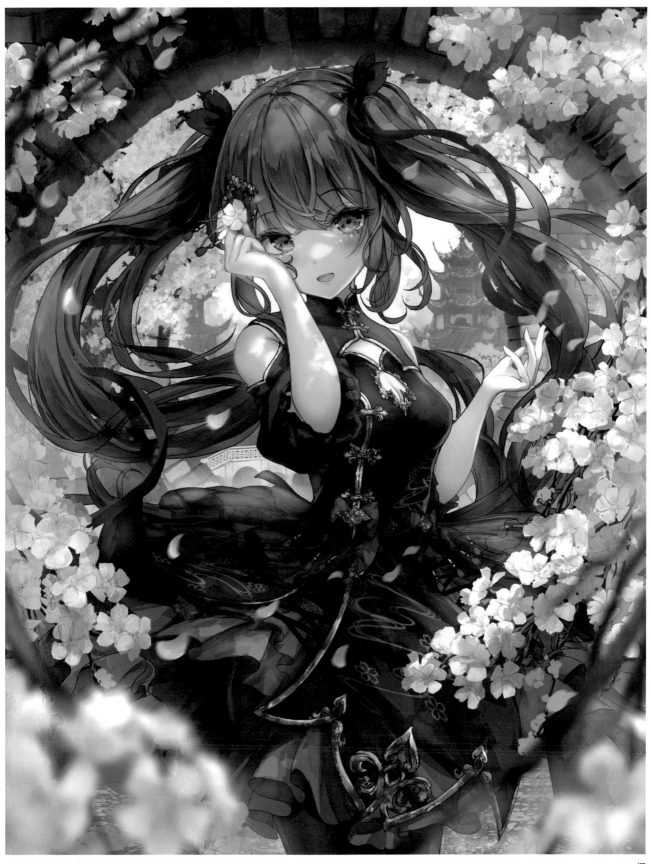

櫻

下一頁：Cherry Blossoms

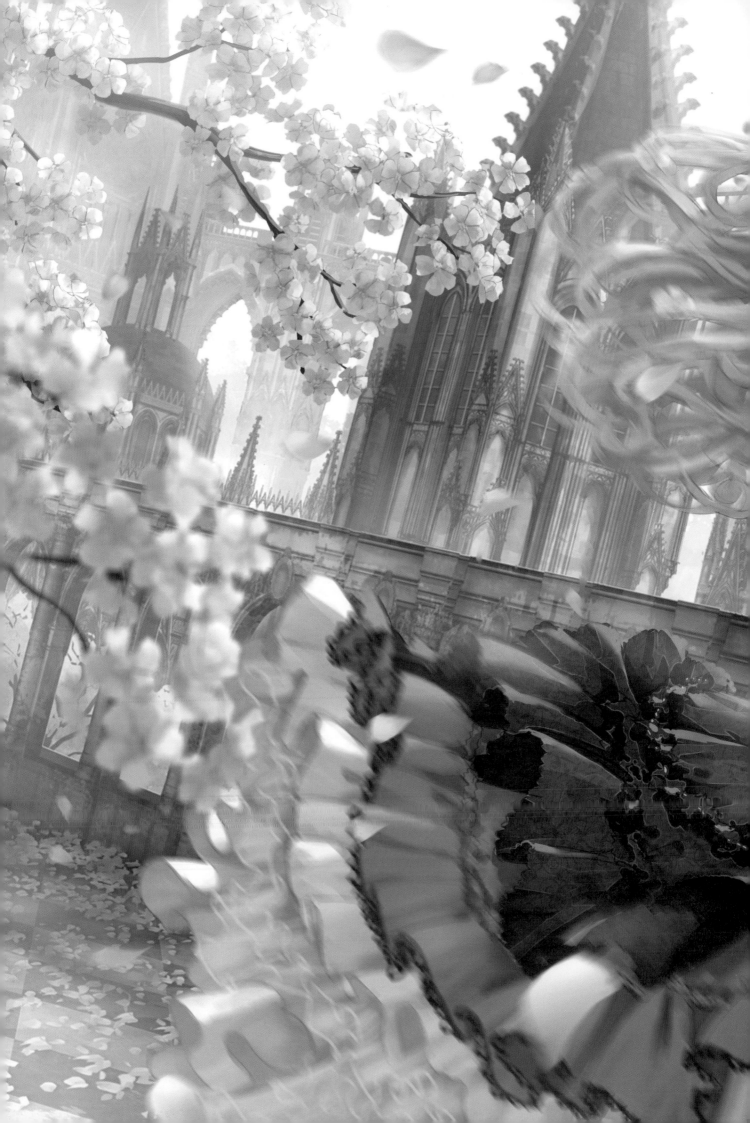

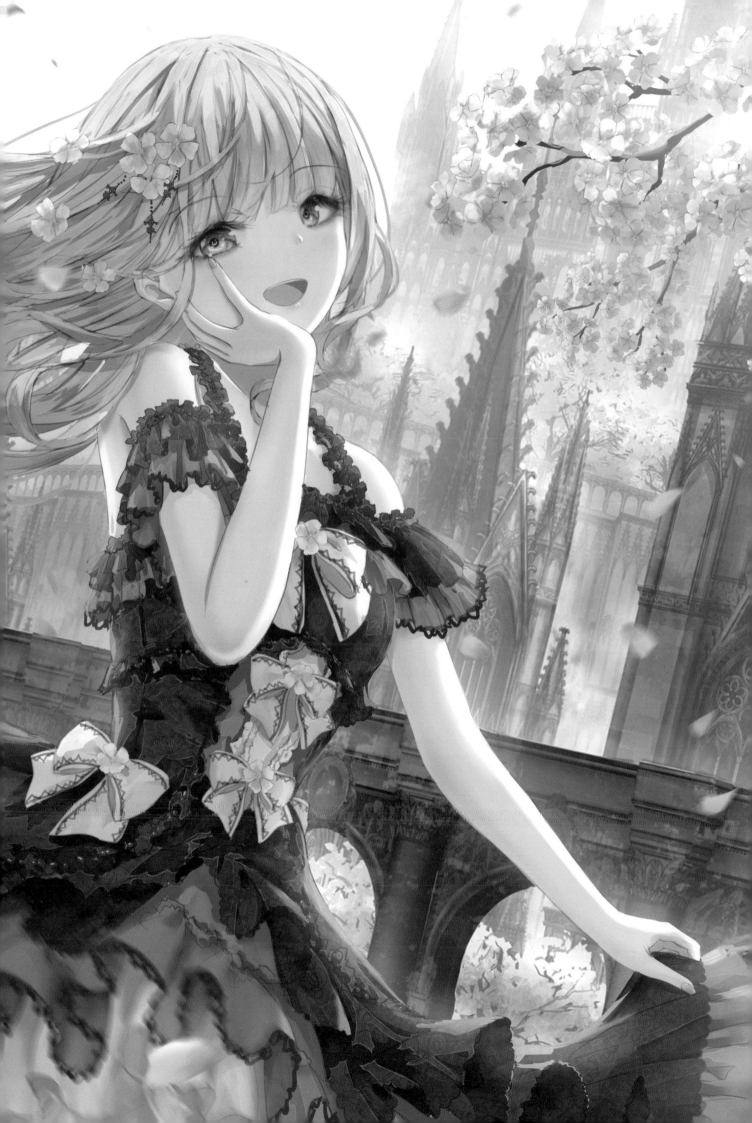

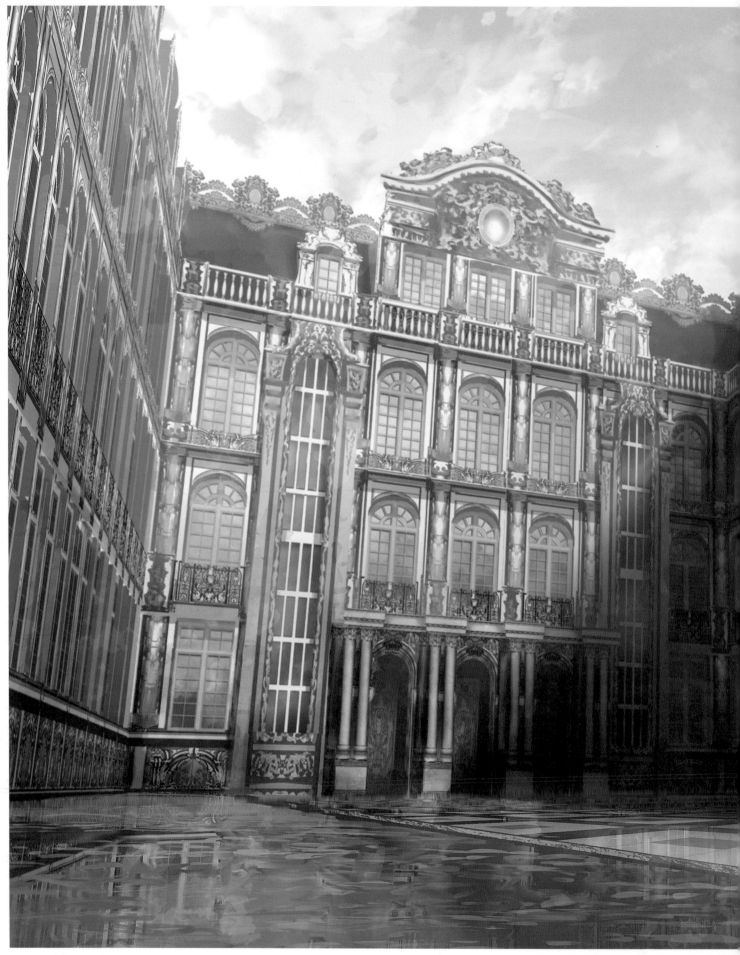

宮殿

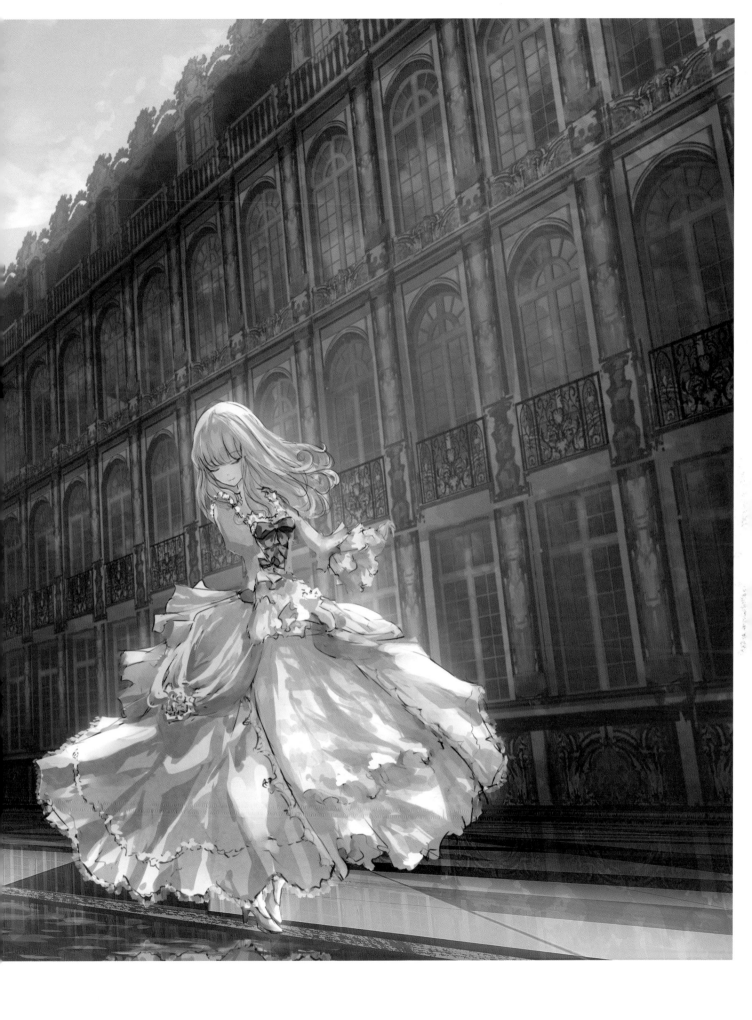

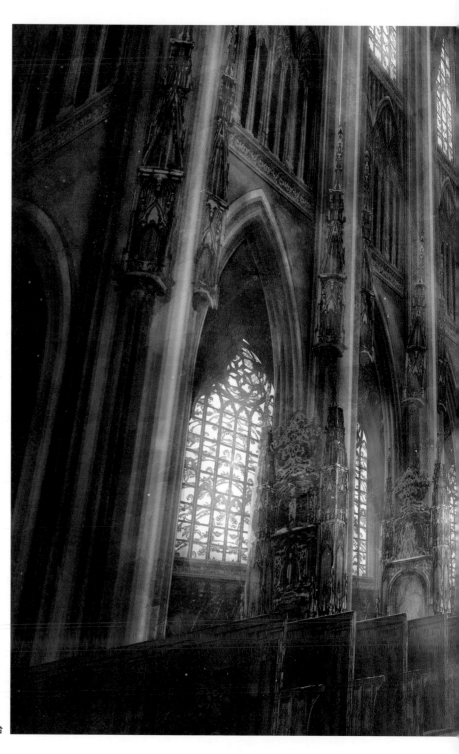

只屬於我的舞台

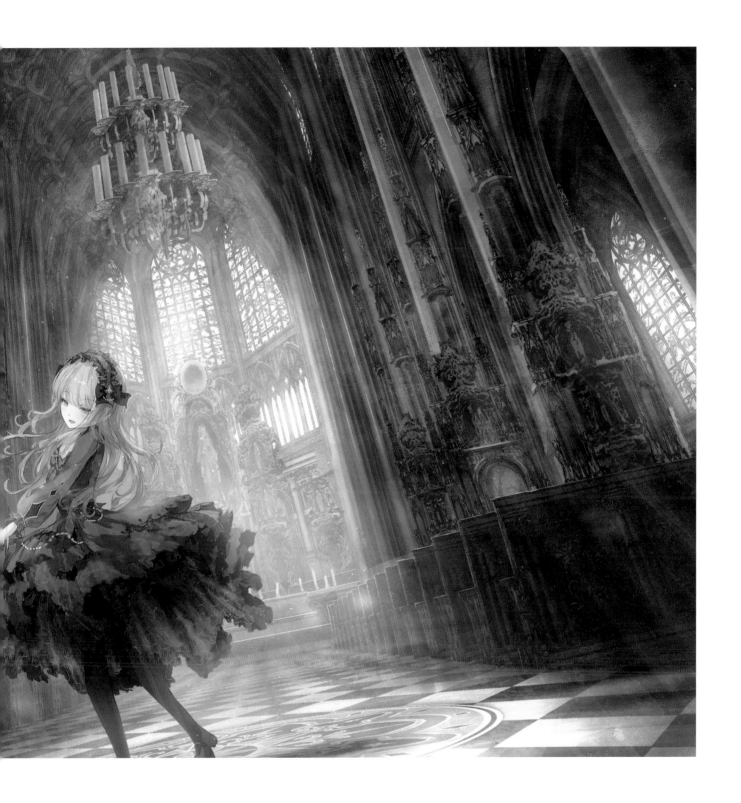

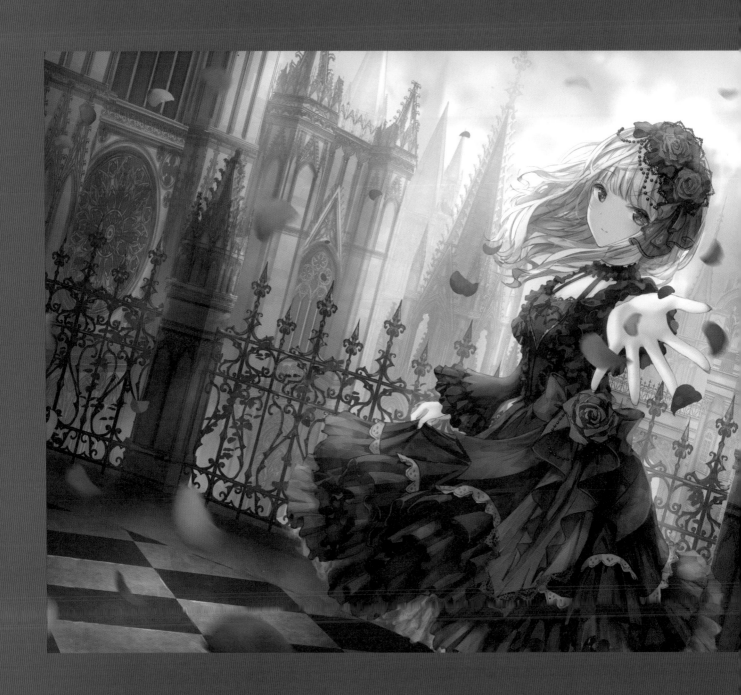

我的世界

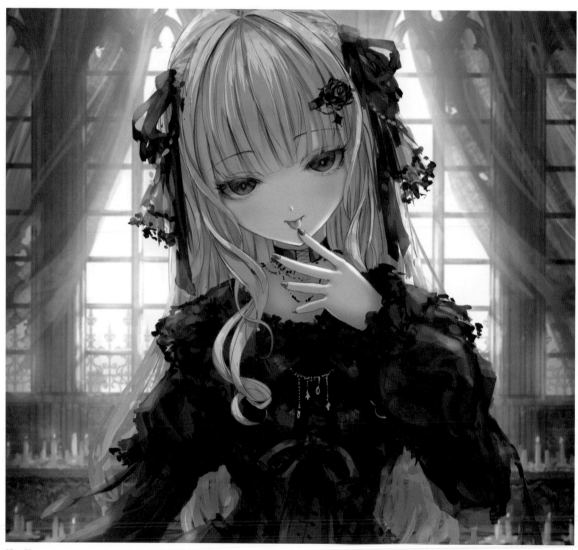

舔一口

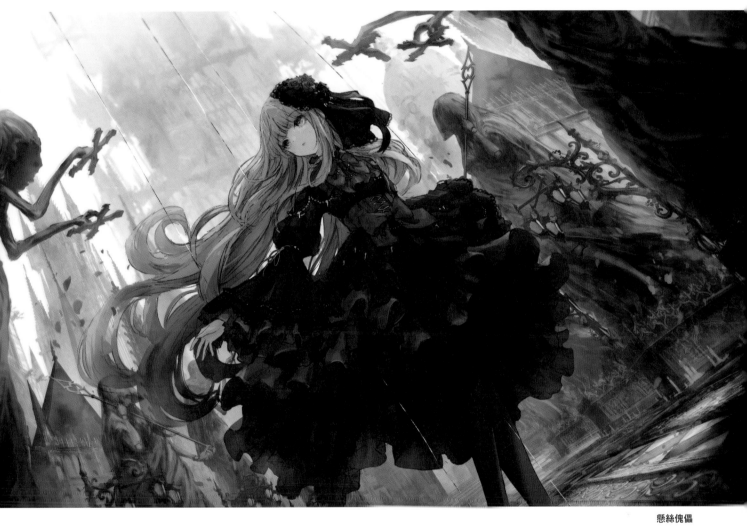

懸絲傀儡

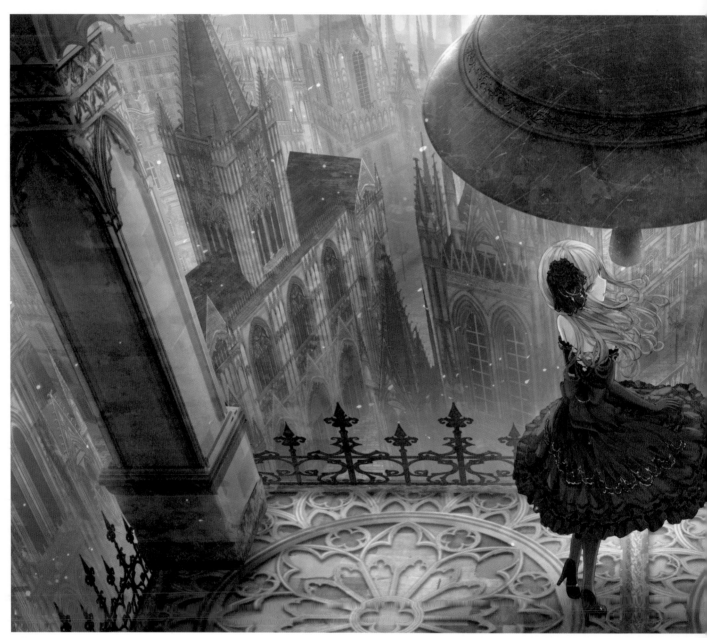

鐘樓少女

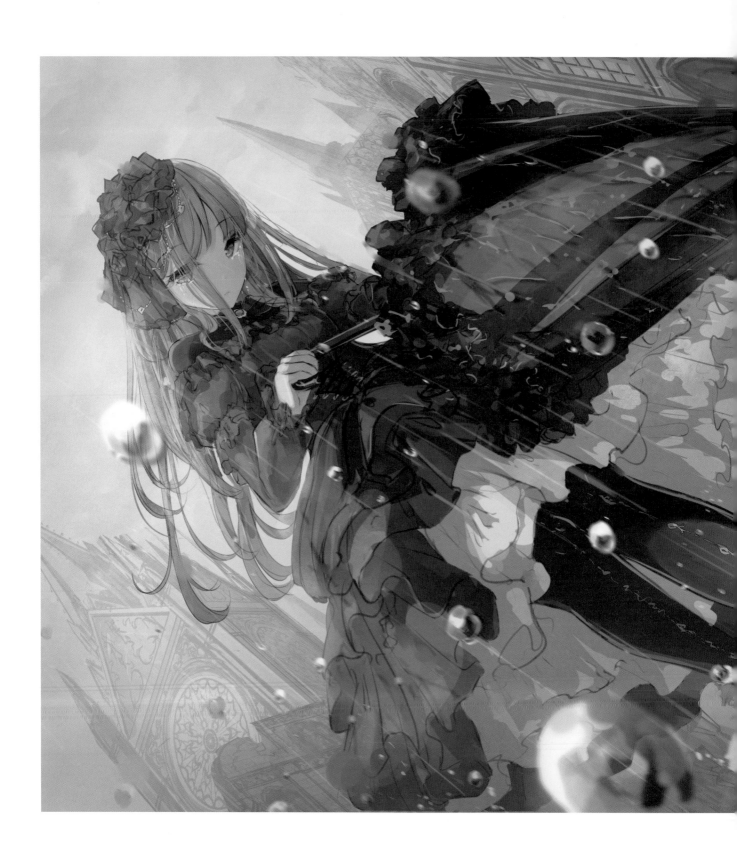

消融掩蓋淚水的雨 1

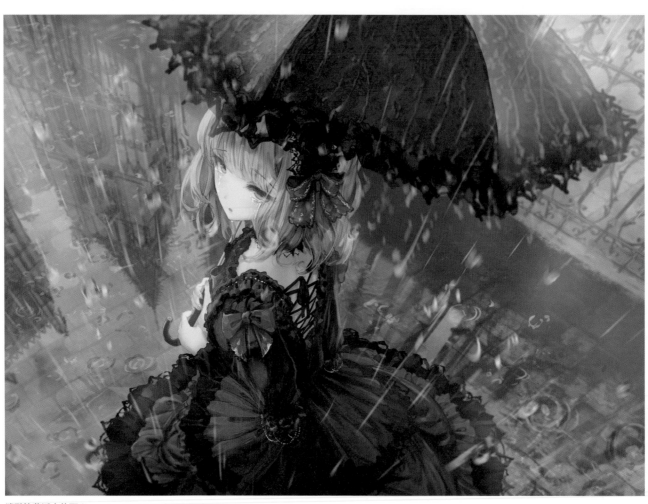

消融掩蓋淚水的雨 2

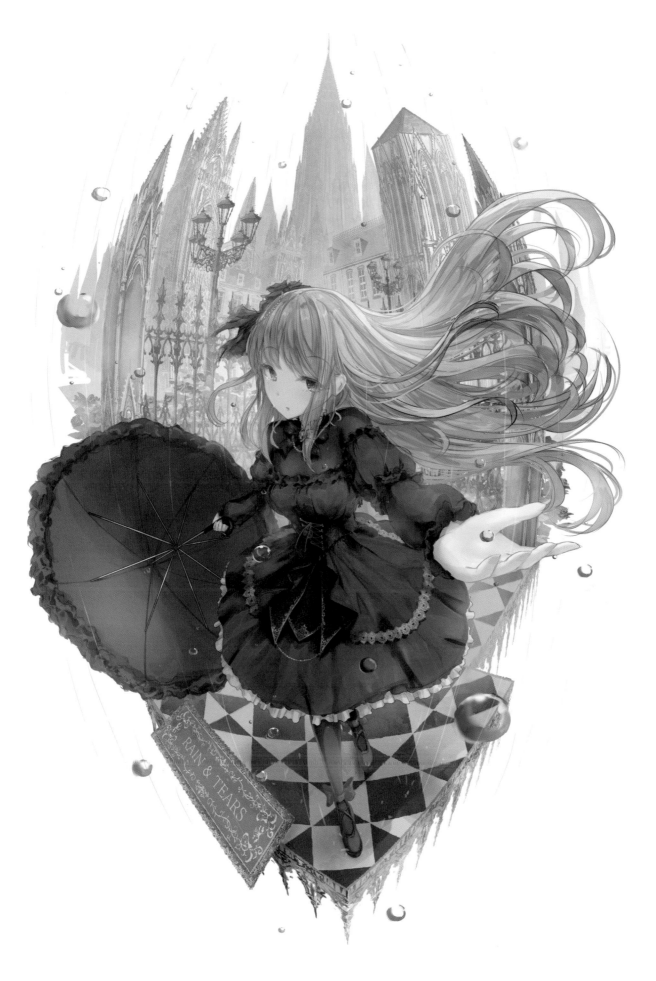

消融掩蓋淚水的雨 3

來追我啊！

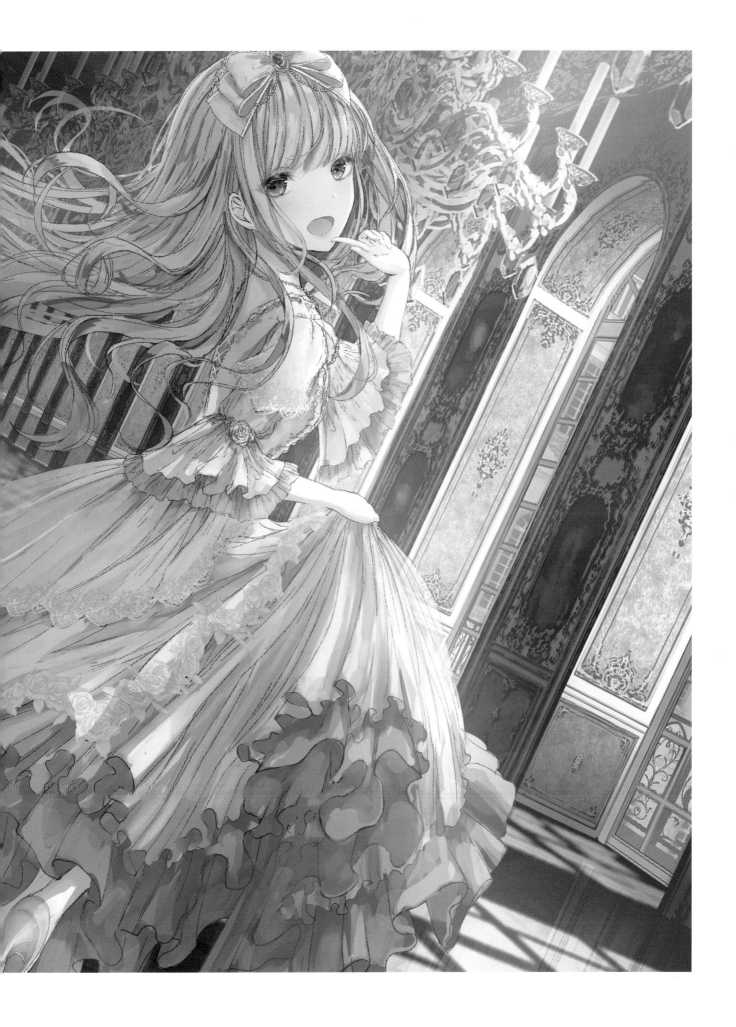

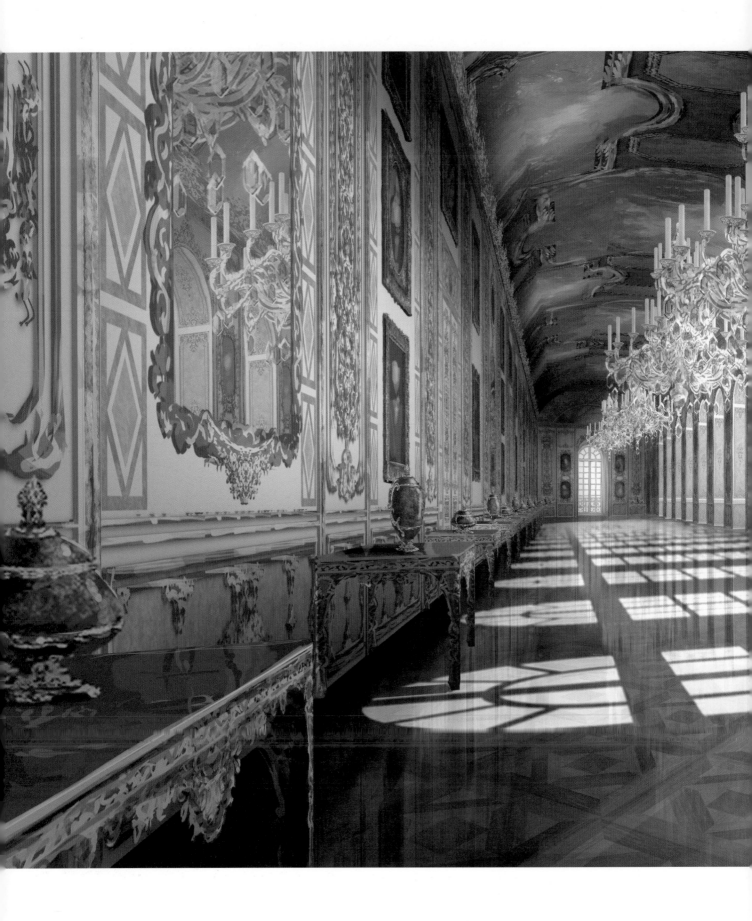

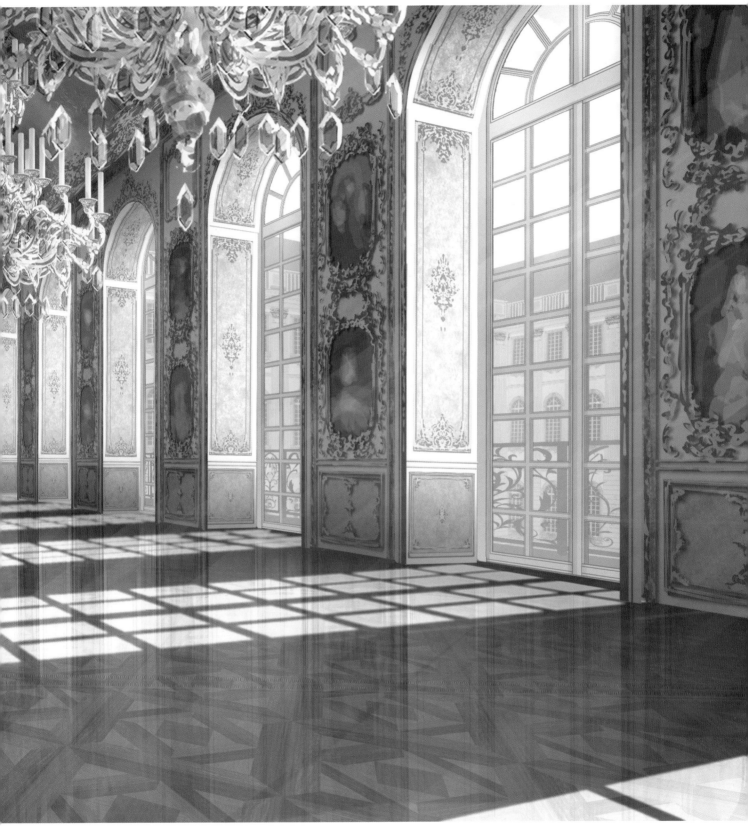

來追我啊！（背景變更）

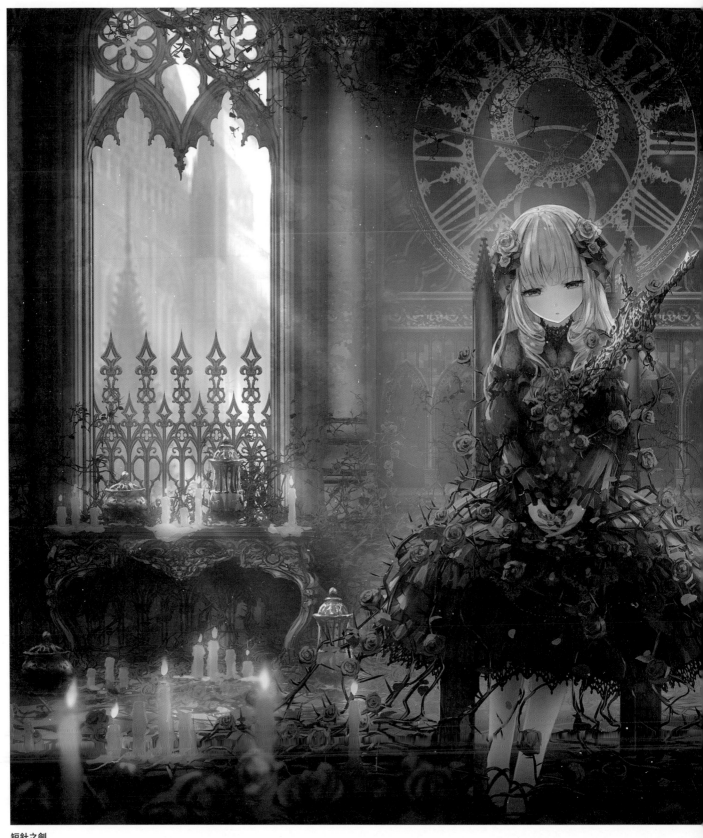

短針之劍

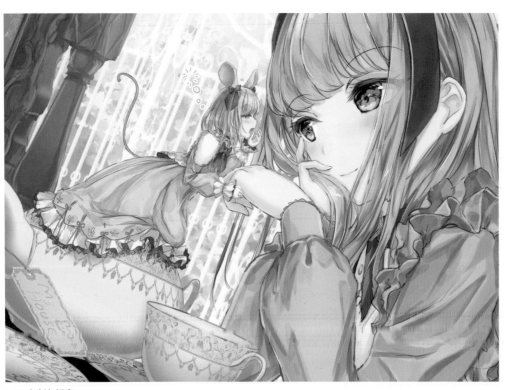

2020 年新年插畫

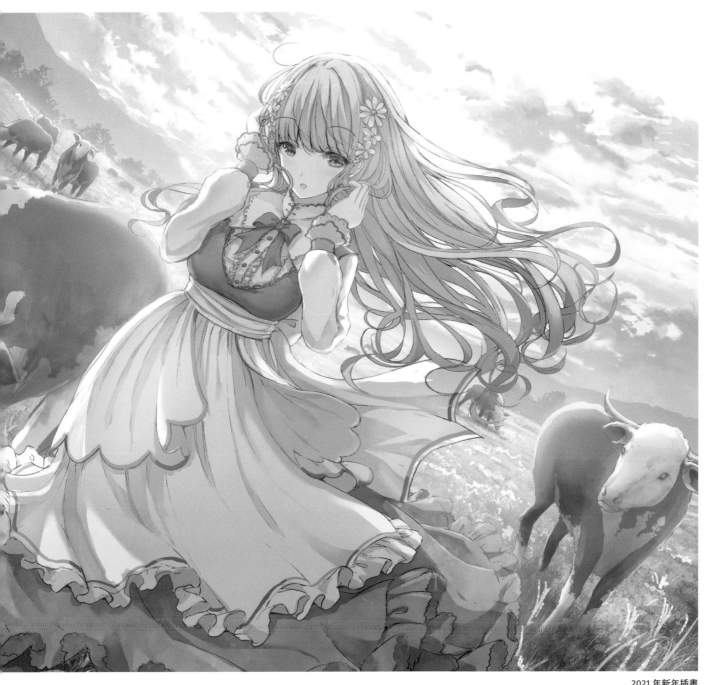

2021 年新年插畫

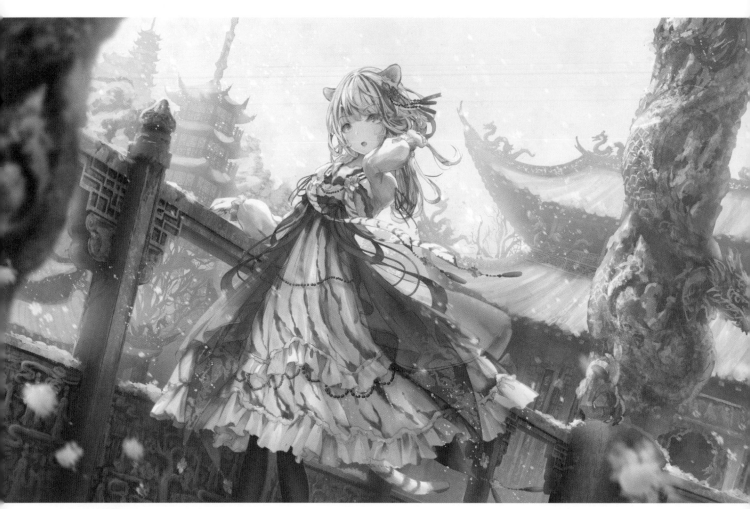

2022 年新年插畫

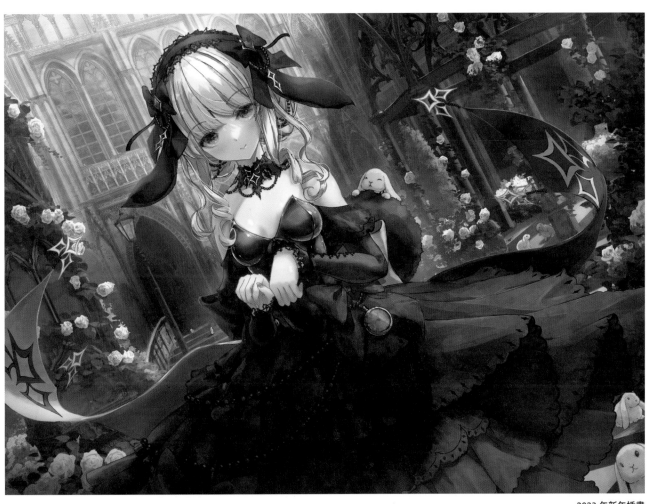

2023 年新年插畫

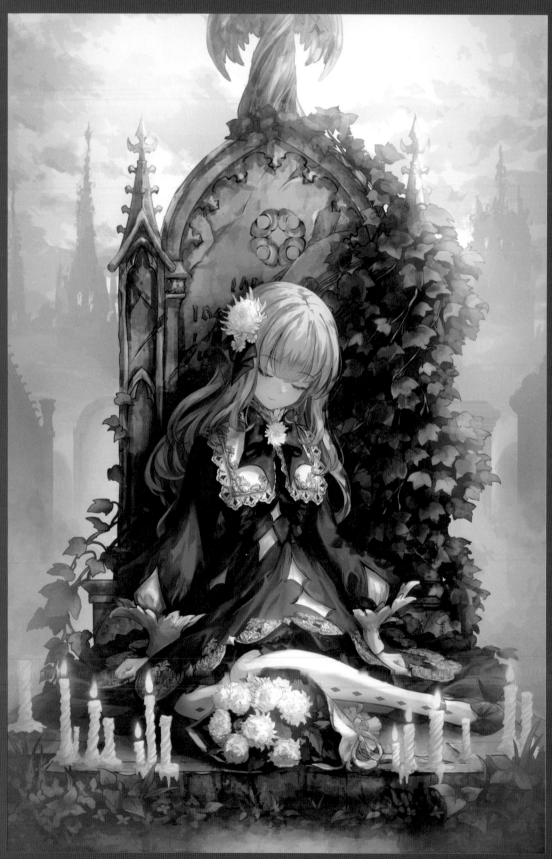

Birthday

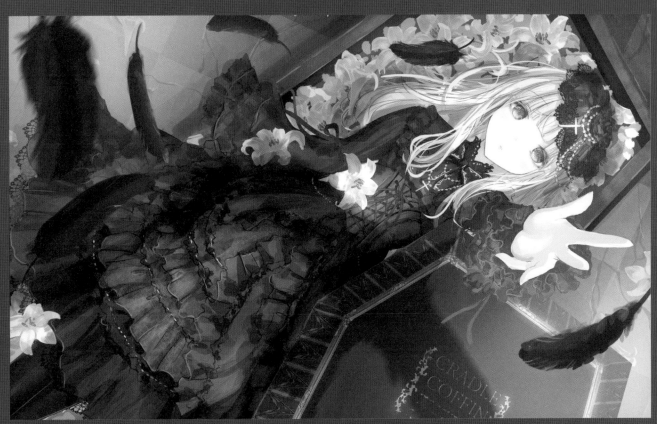

生日插畫　從搖籃直到棺材 1

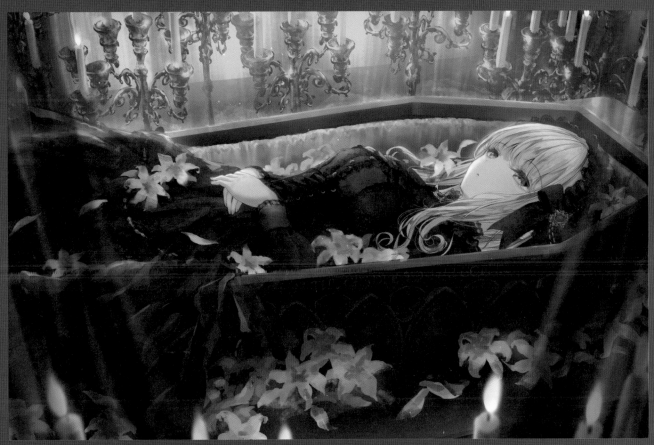

生日插畫　從搖籃直到棺材 2

下一頁：烏鴉們的收集品

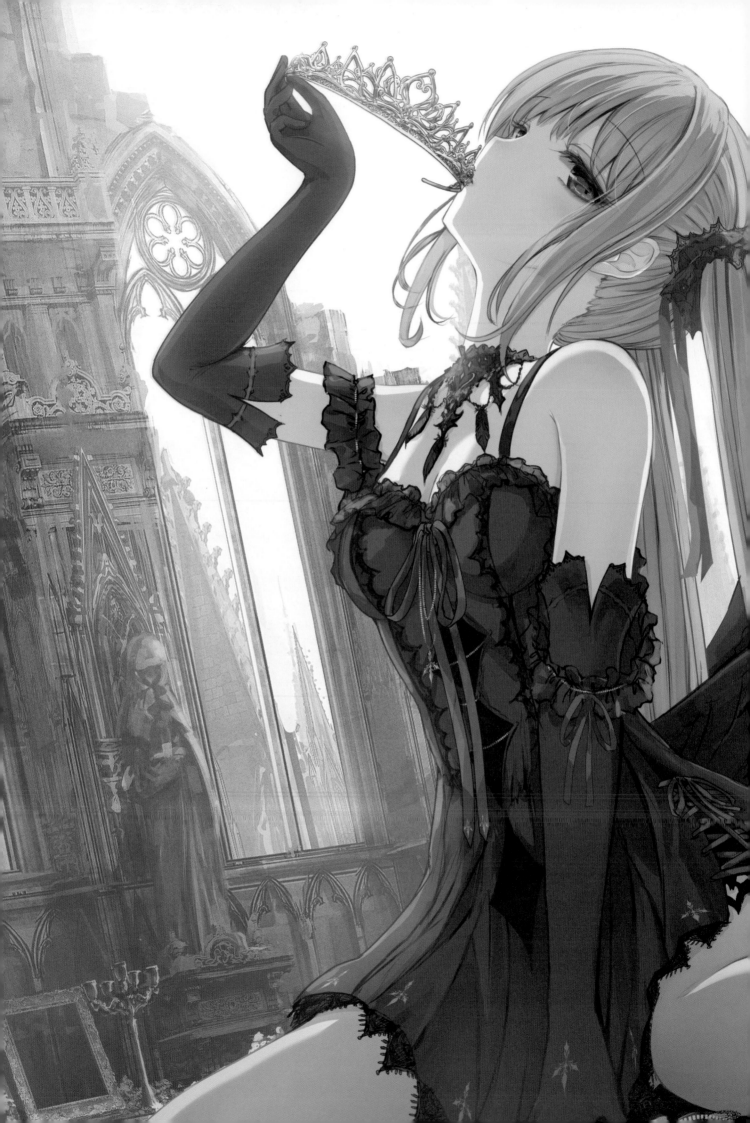

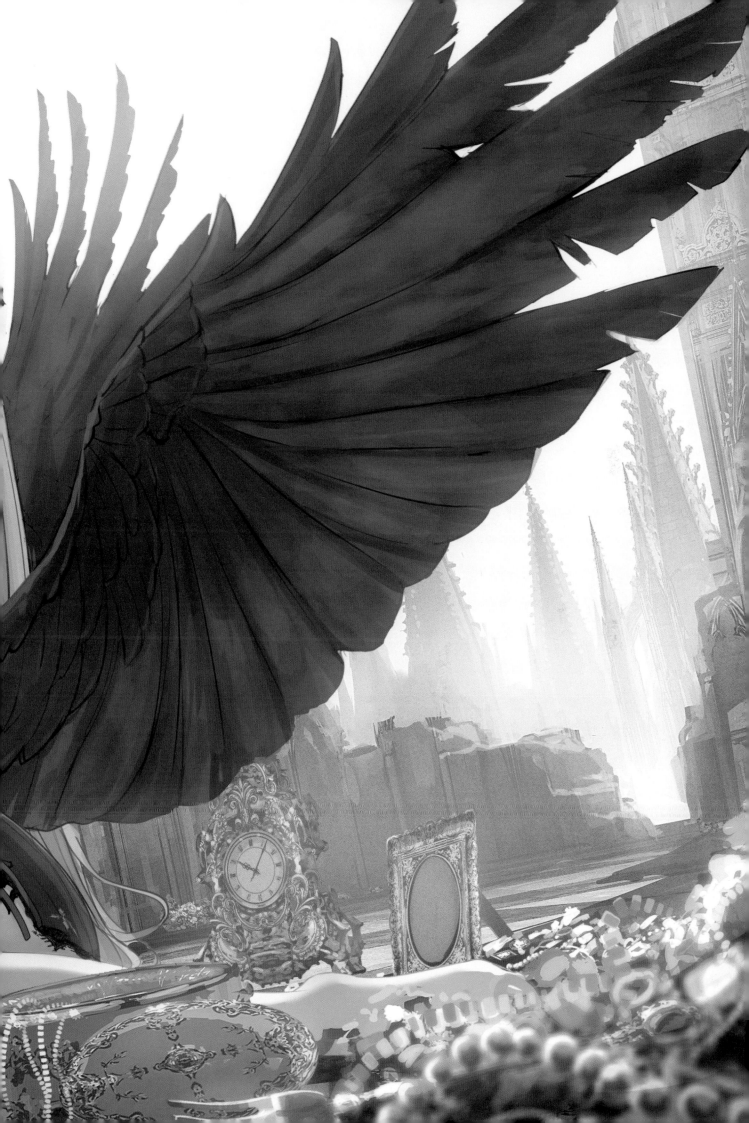

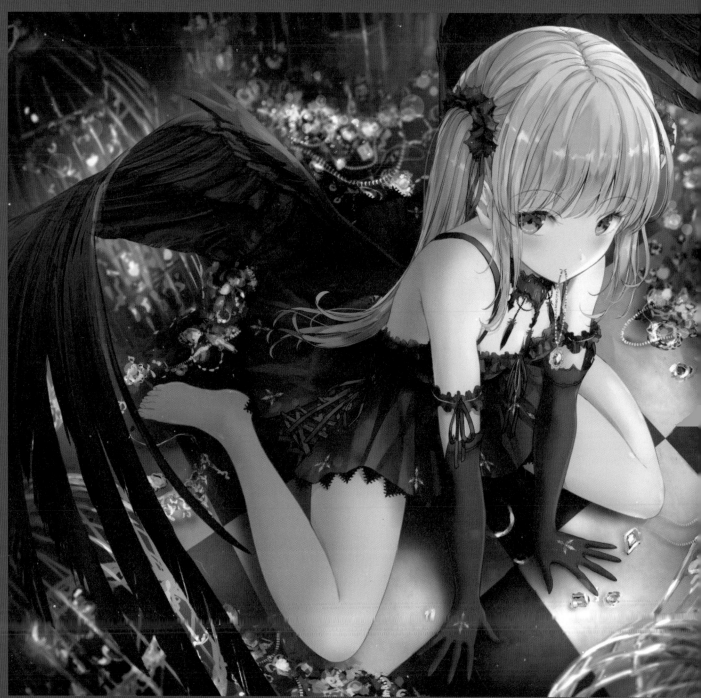

Raven's nest

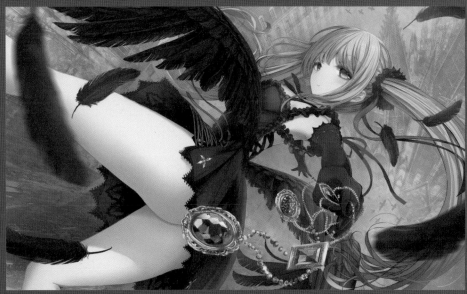

來收集亮晶晶的東西吧！

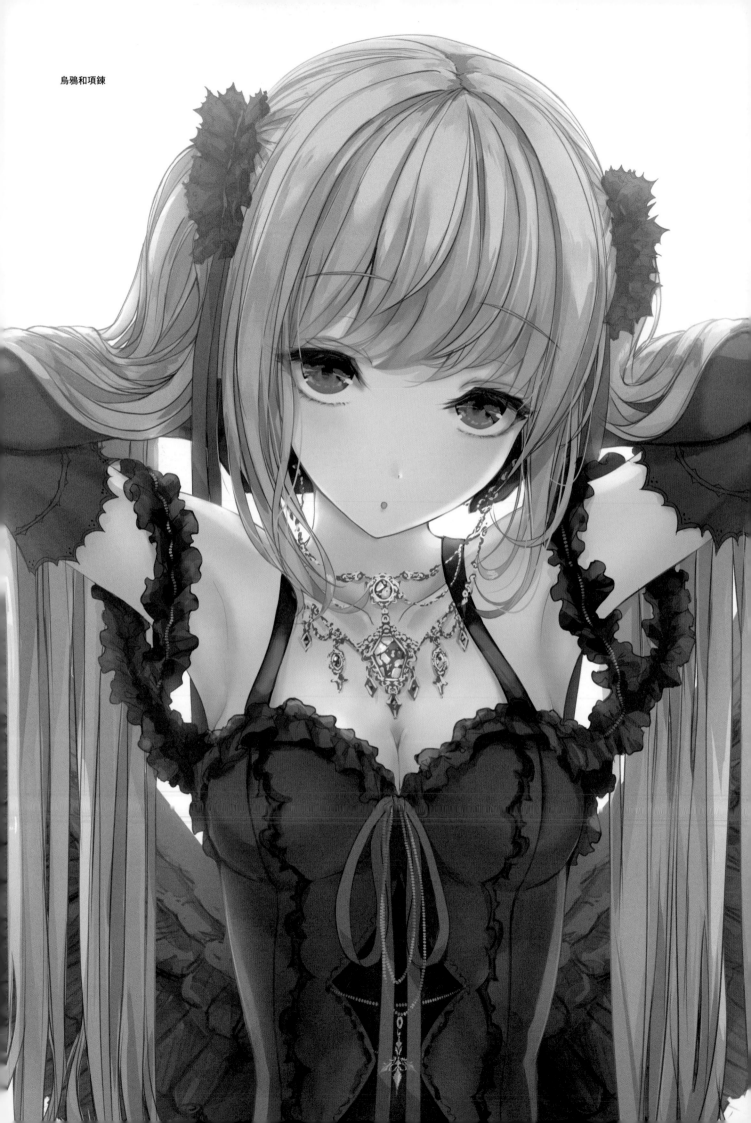

烏鴉和項鍊

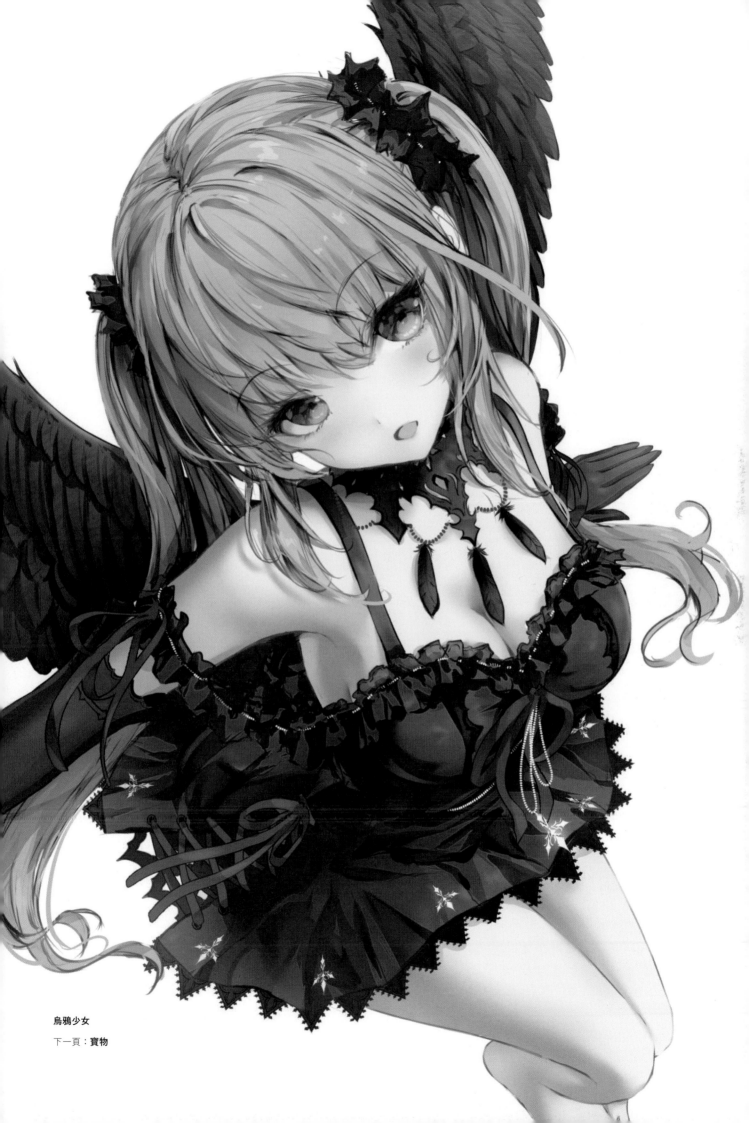

烏鴉少女

下一頁：寶物

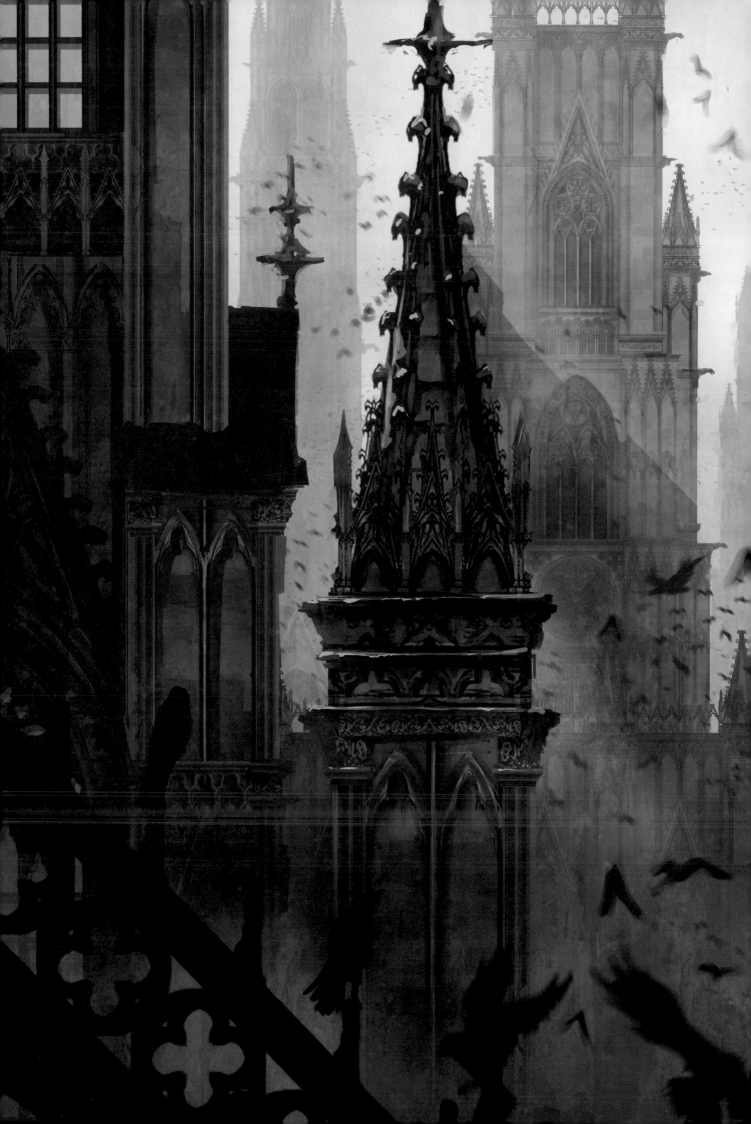

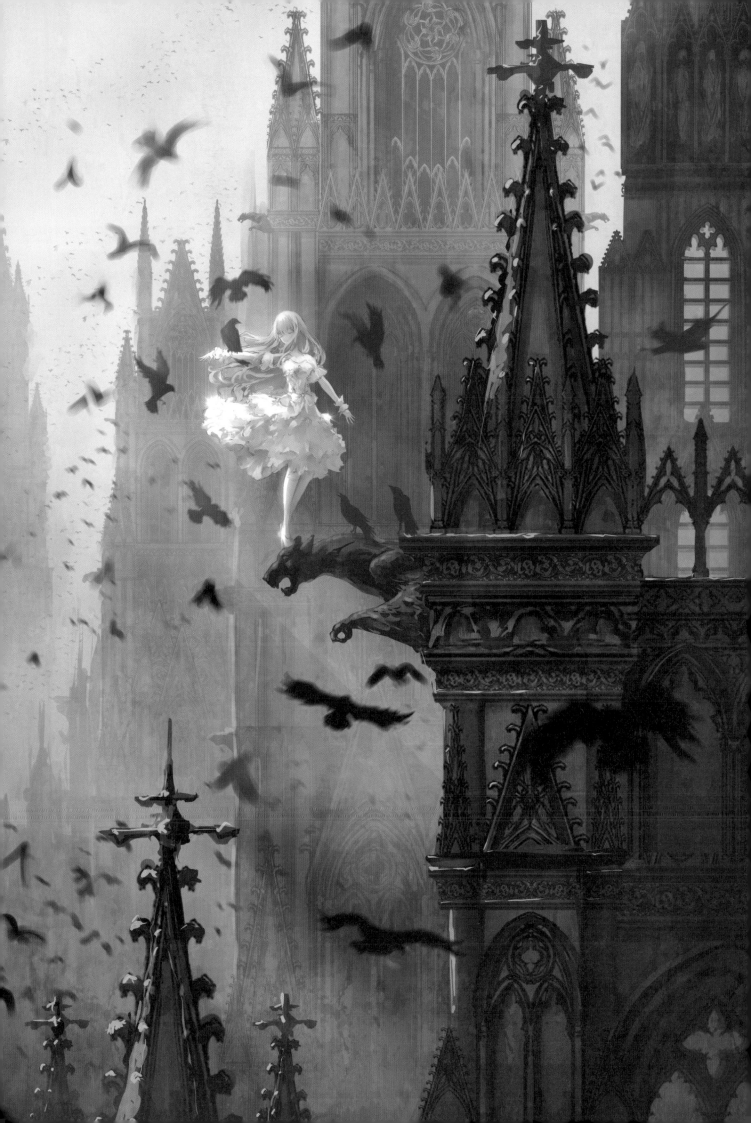

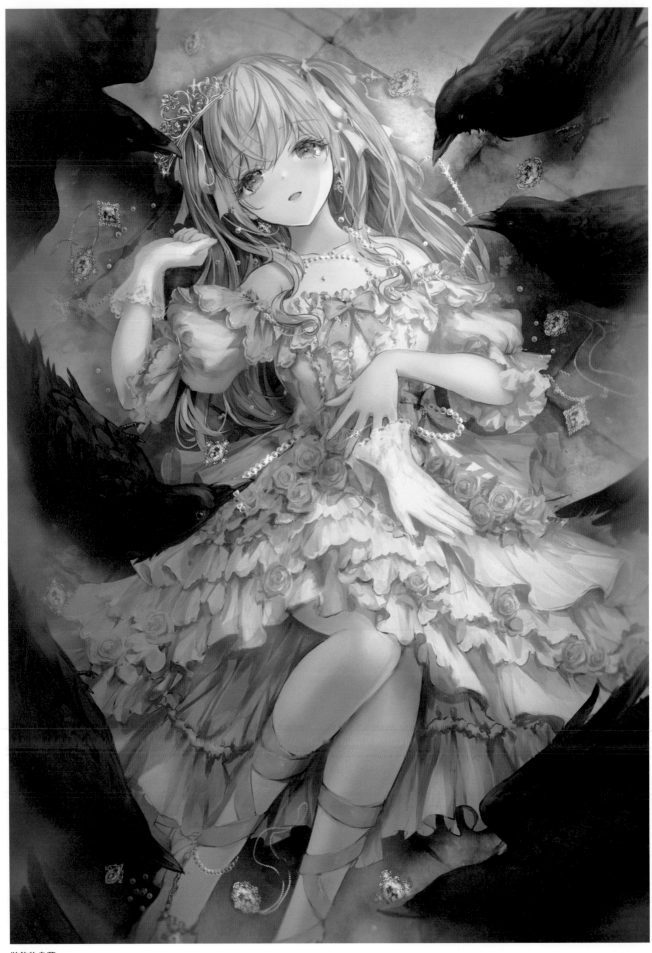

装飾物鳥葬

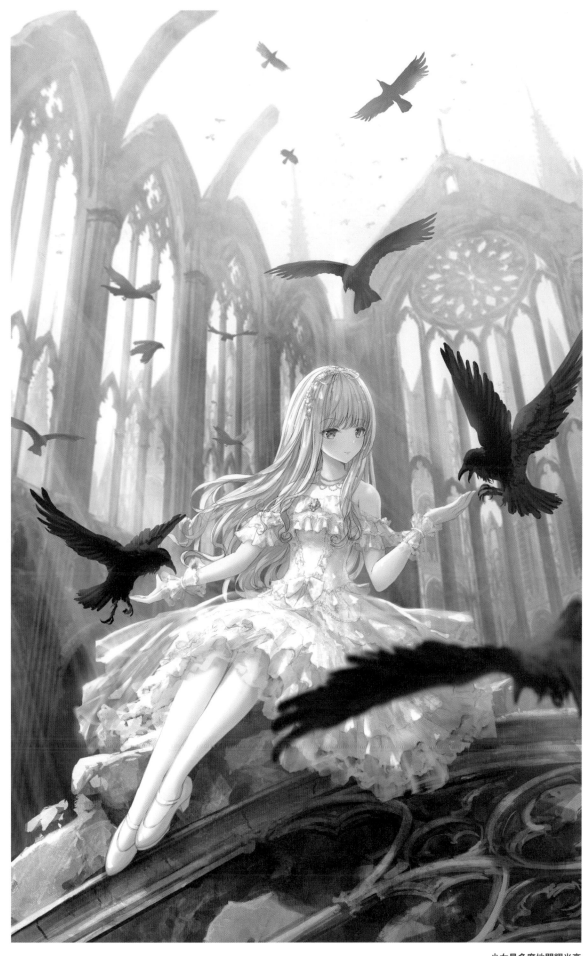

少女是多麼地閃耀光亮

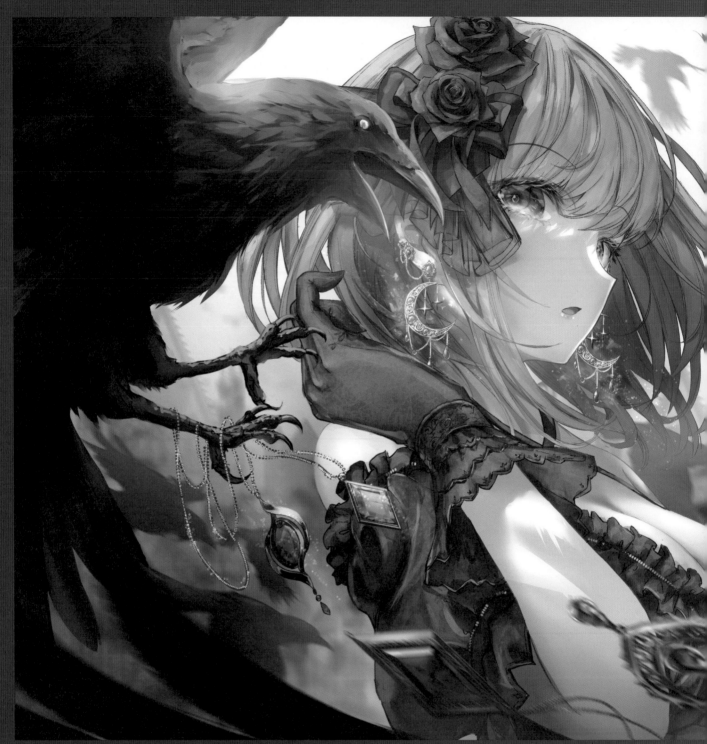

想要耳朵上亮亮的東西嗎？

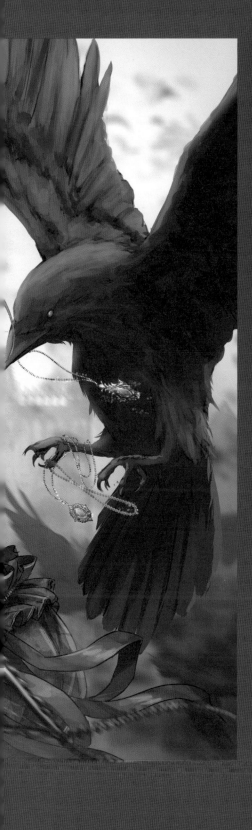

把我裝扮得更美麗吧！

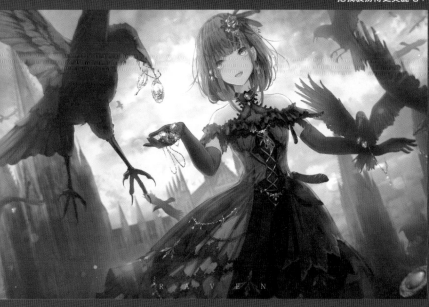

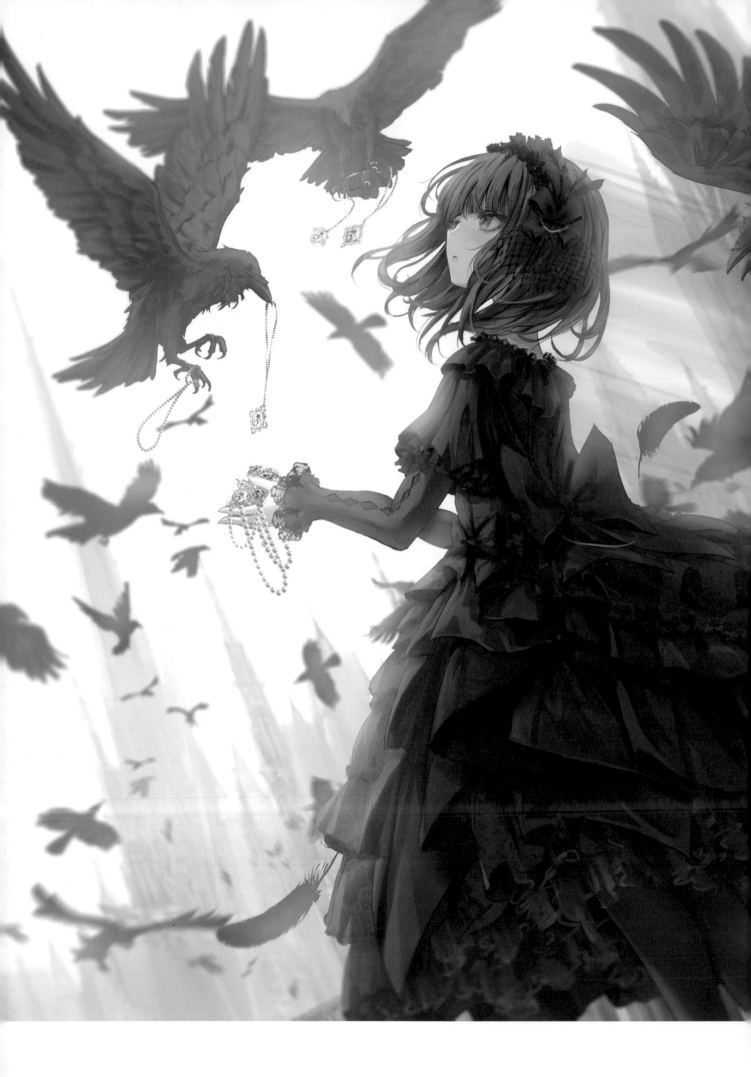

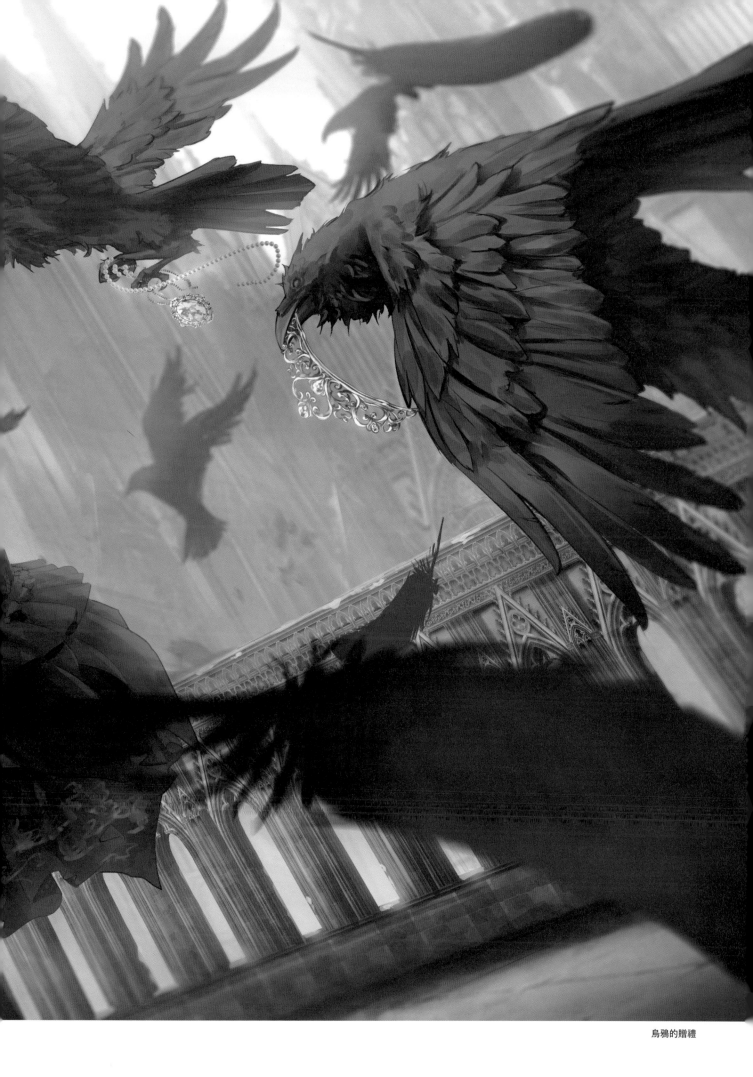

烏鴉的贈禮

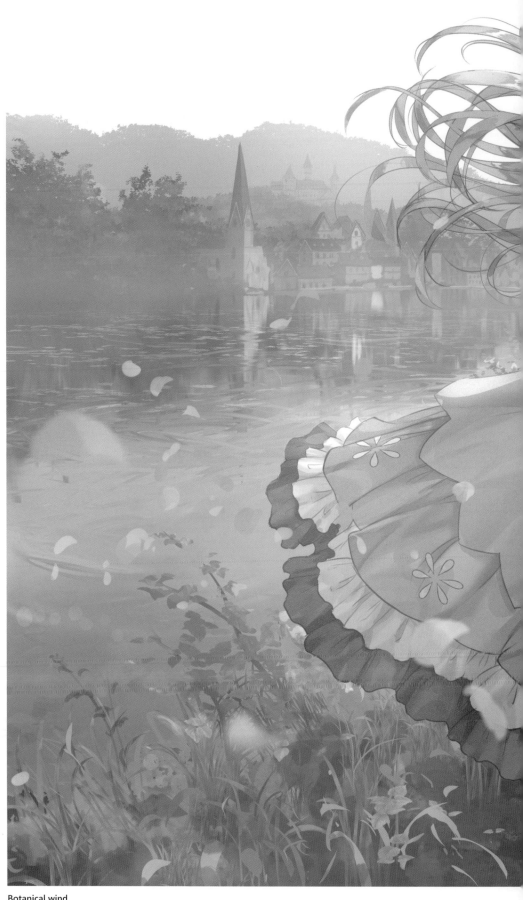

Botanical wind

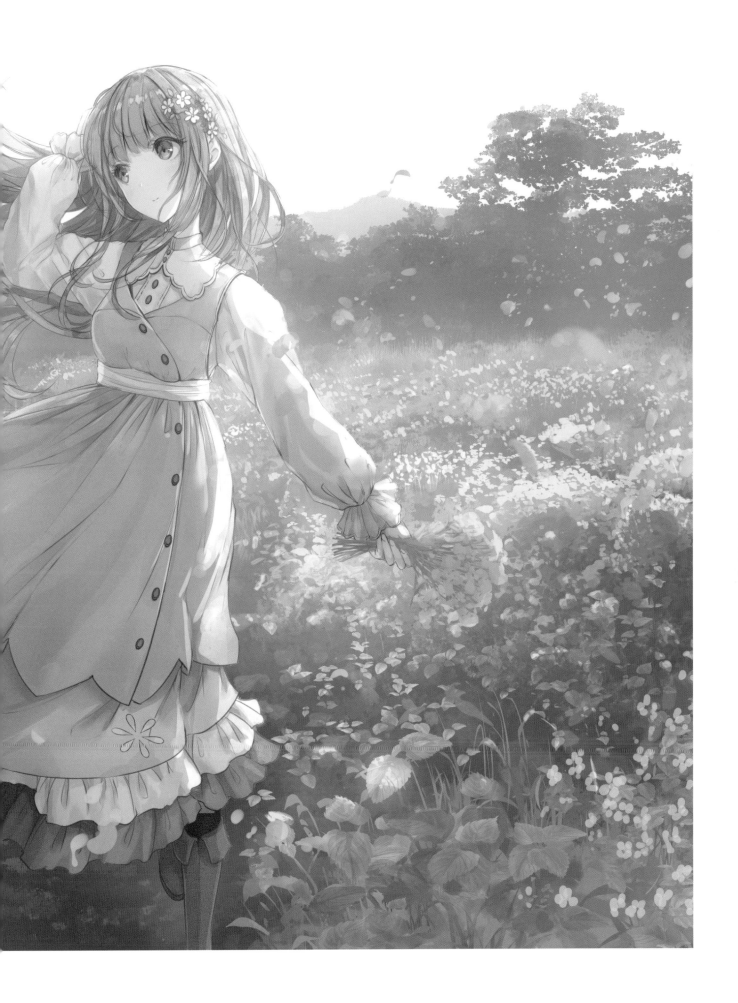

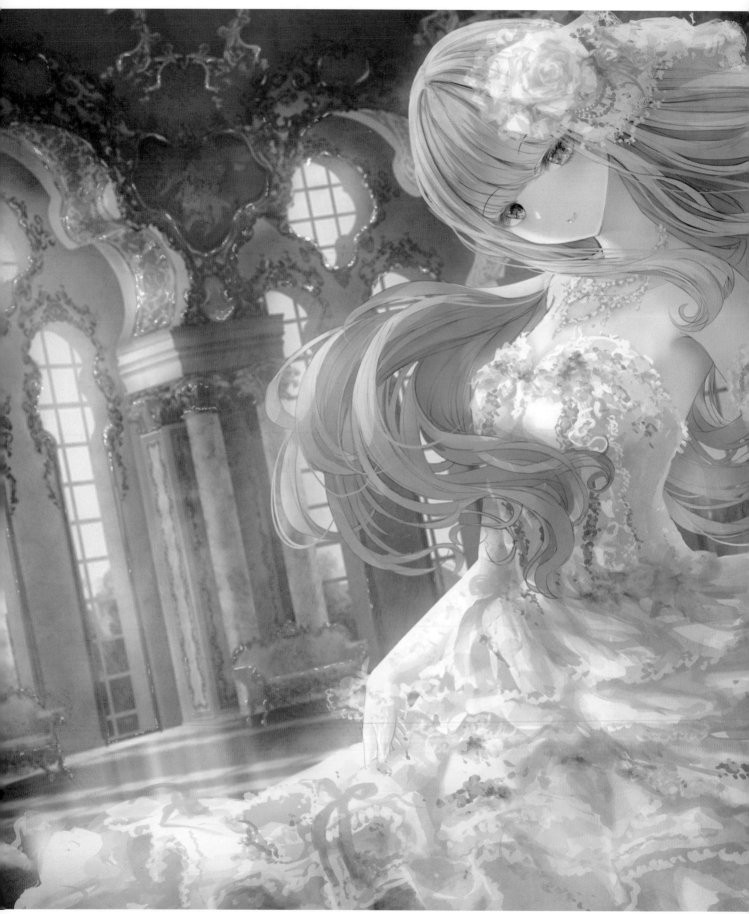

chalcanthite

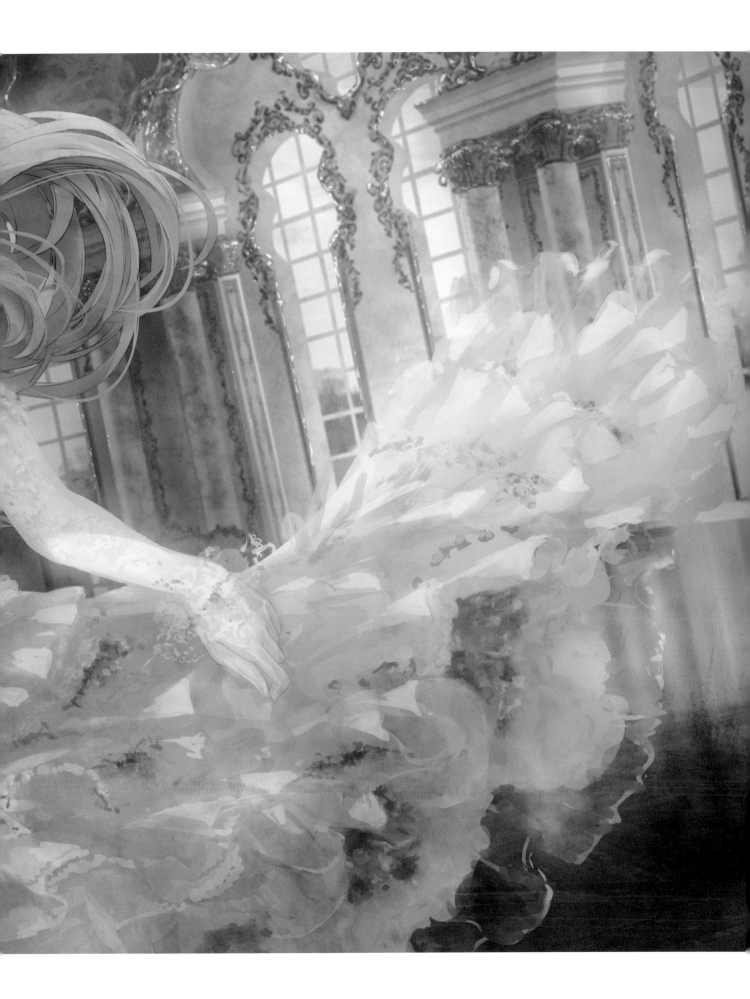

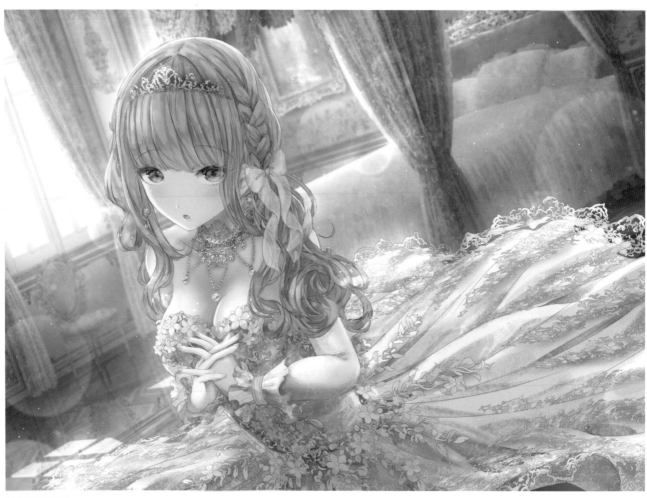

公主殿下的請求

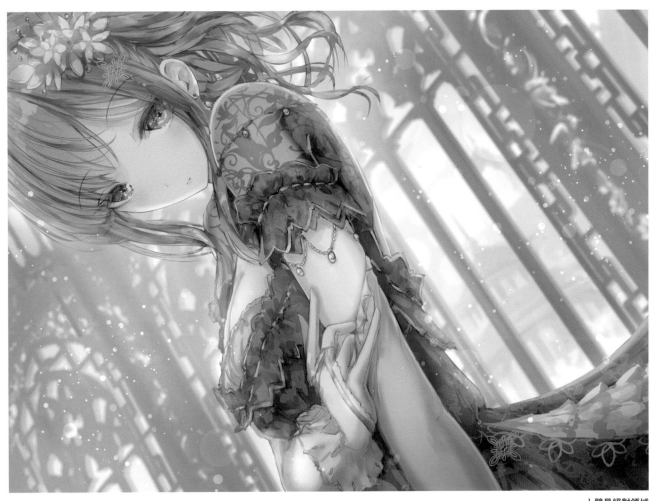

上臂是絕對領域

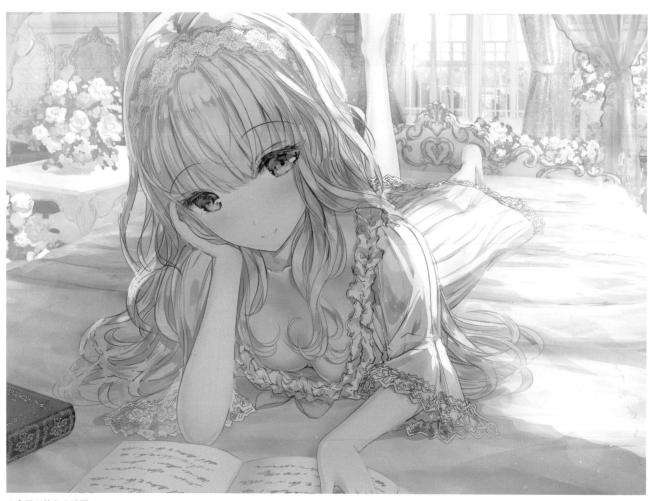

公主殿下的私人時間

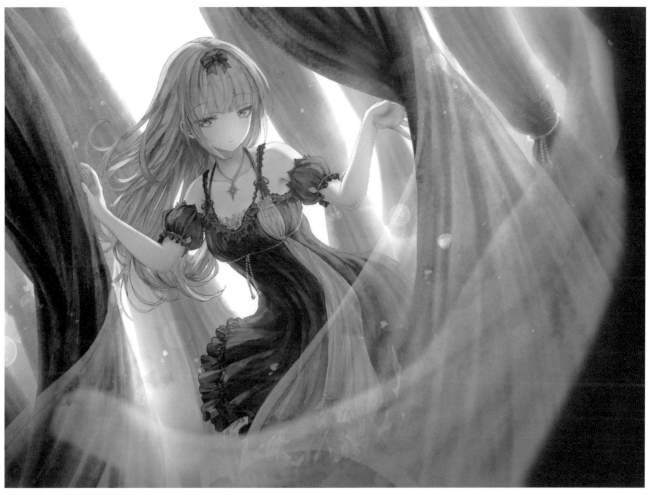

窗簾之間

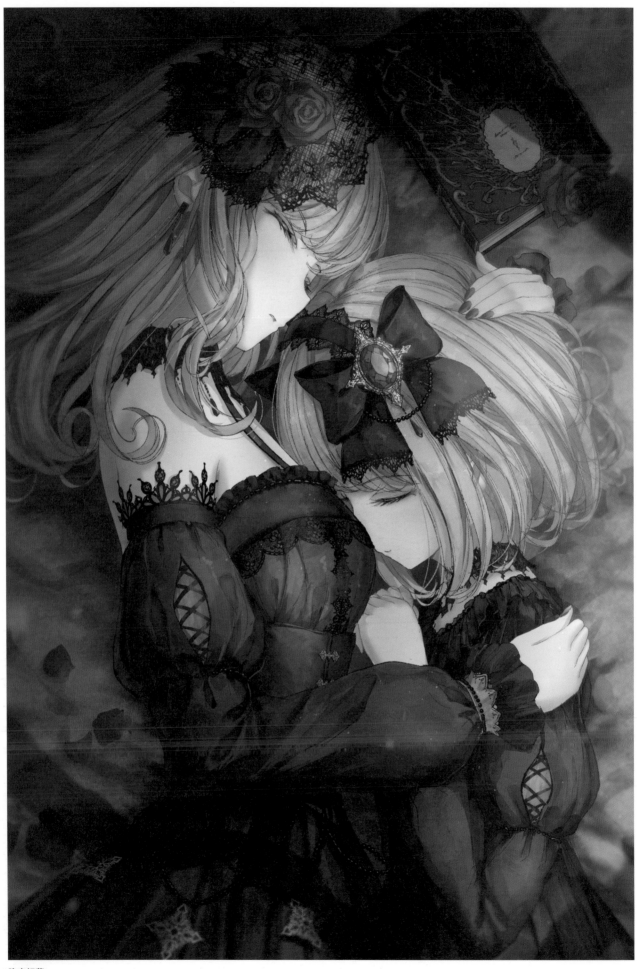

晚安好夢

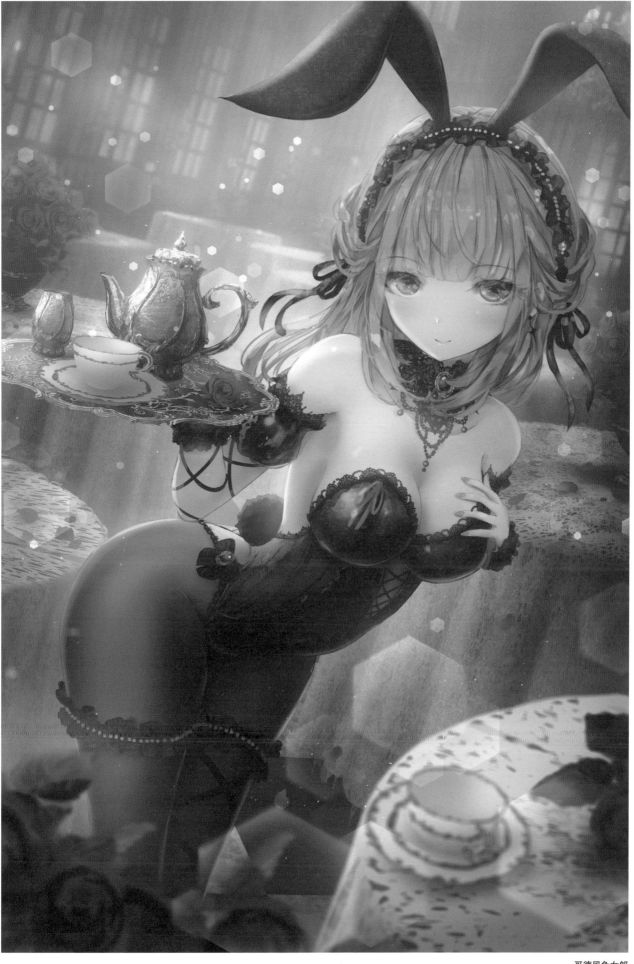

哥德風兔女郎

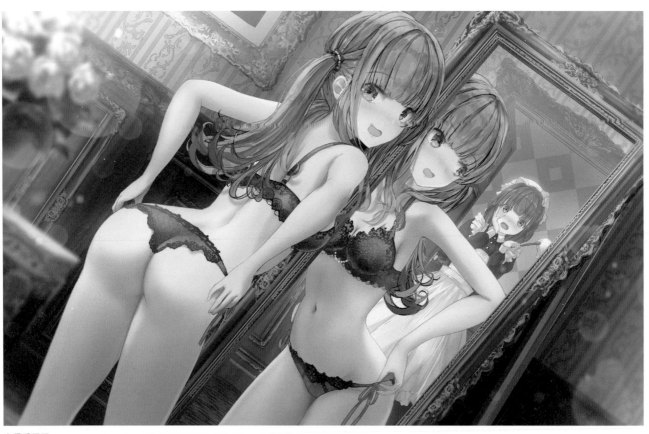

女僕看見了

哥德風游泳衣 1

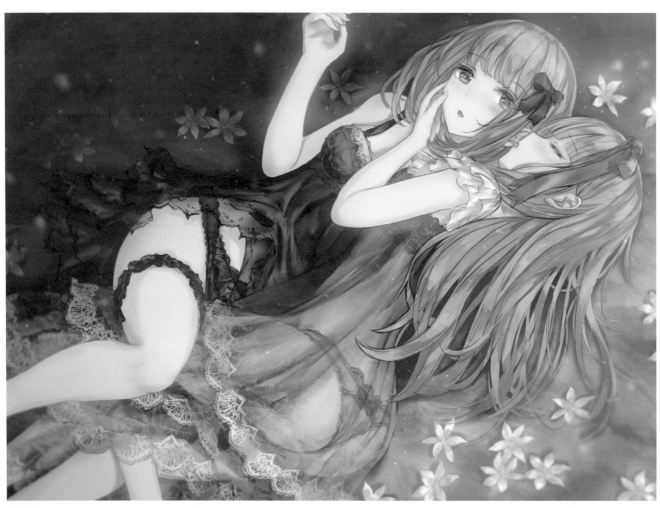

舔耳朵

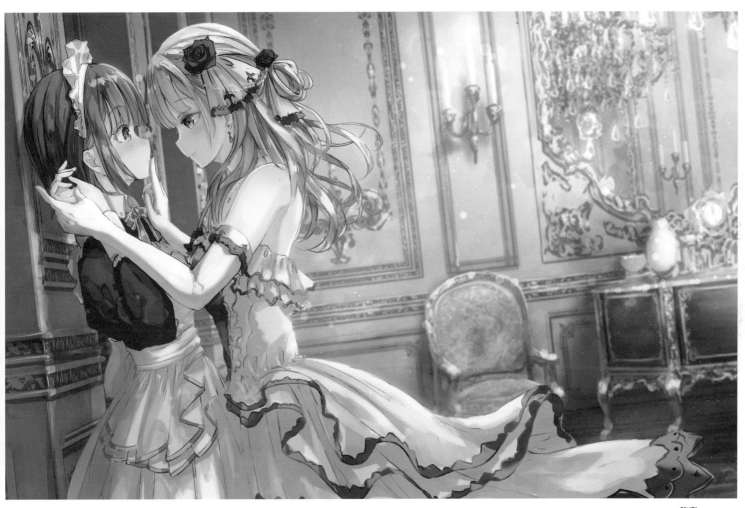

秘密

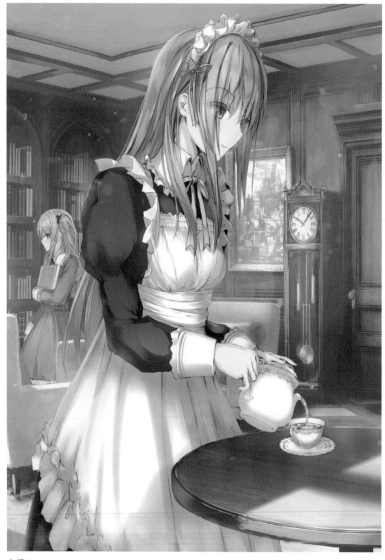

女僕1

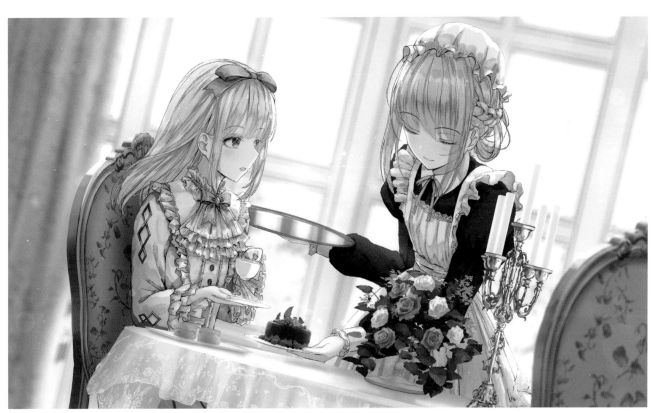

女僕 2

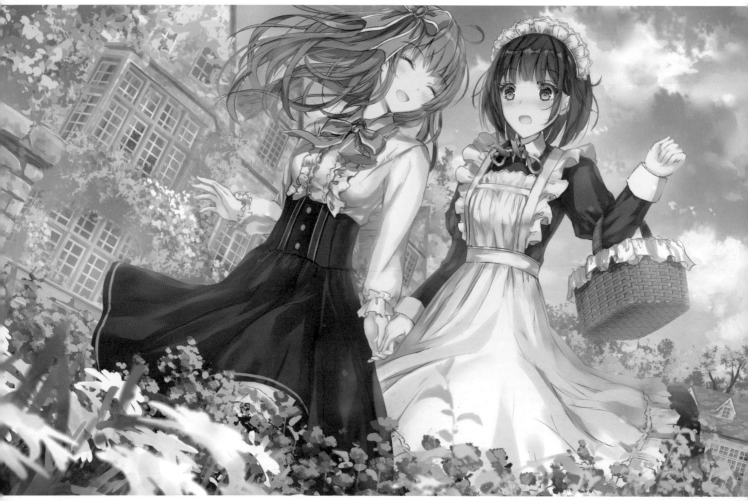

散歩

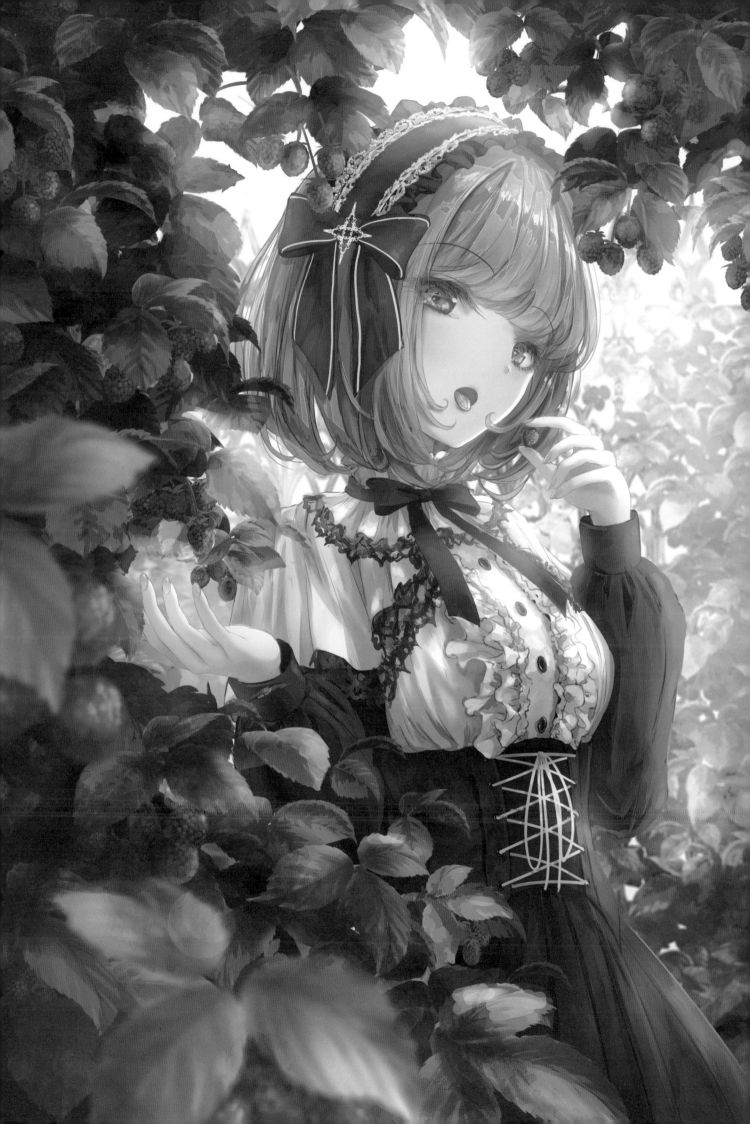

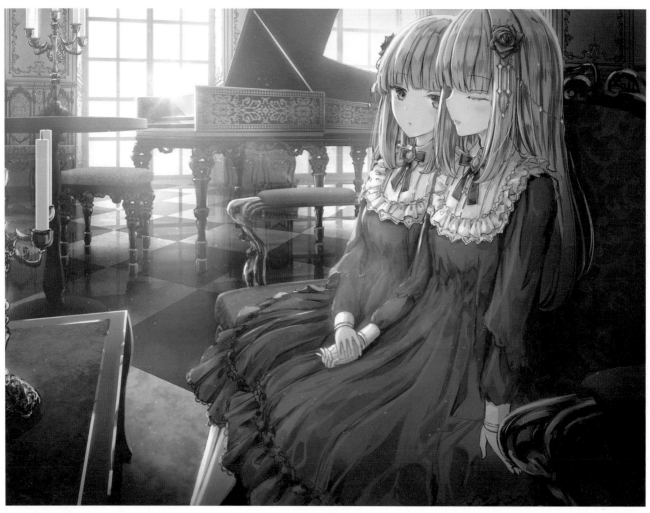

LIKE A DOLL III

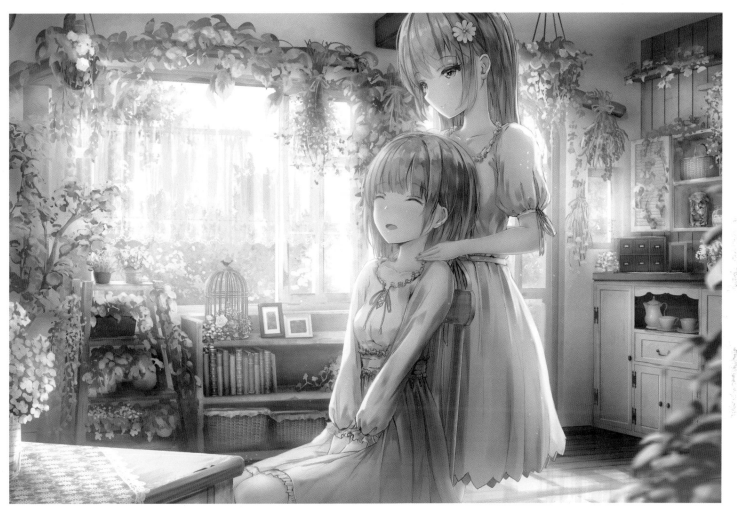

按摩

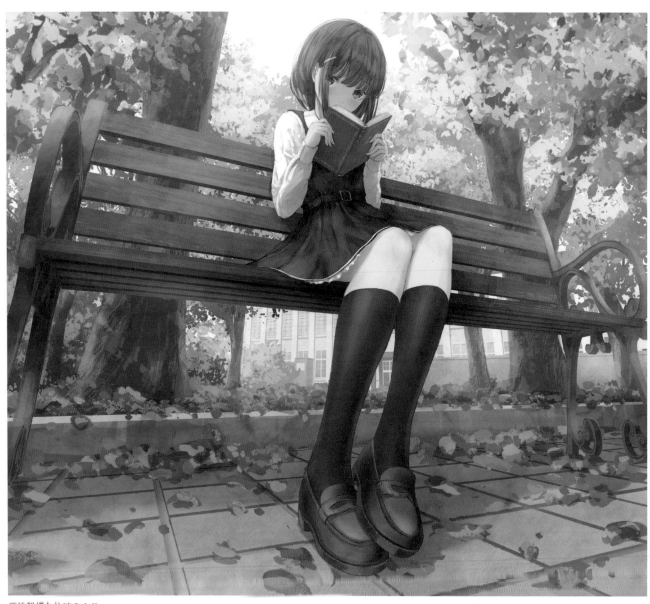

流浪貓視角的讀書之秋

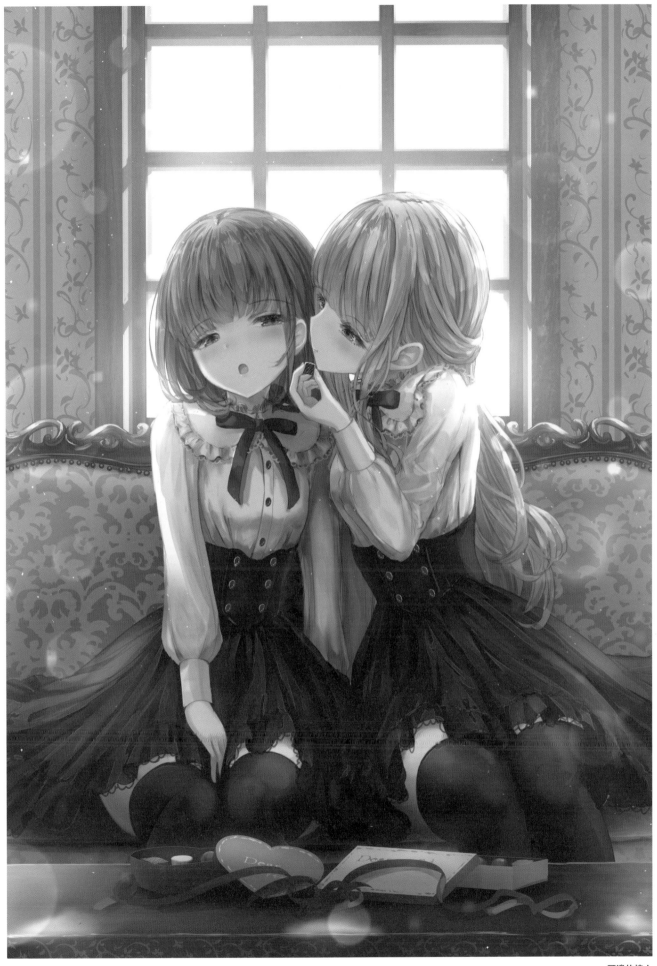

耳邊的情人

老師……？老師……？和我一起做點有趣的事吧……

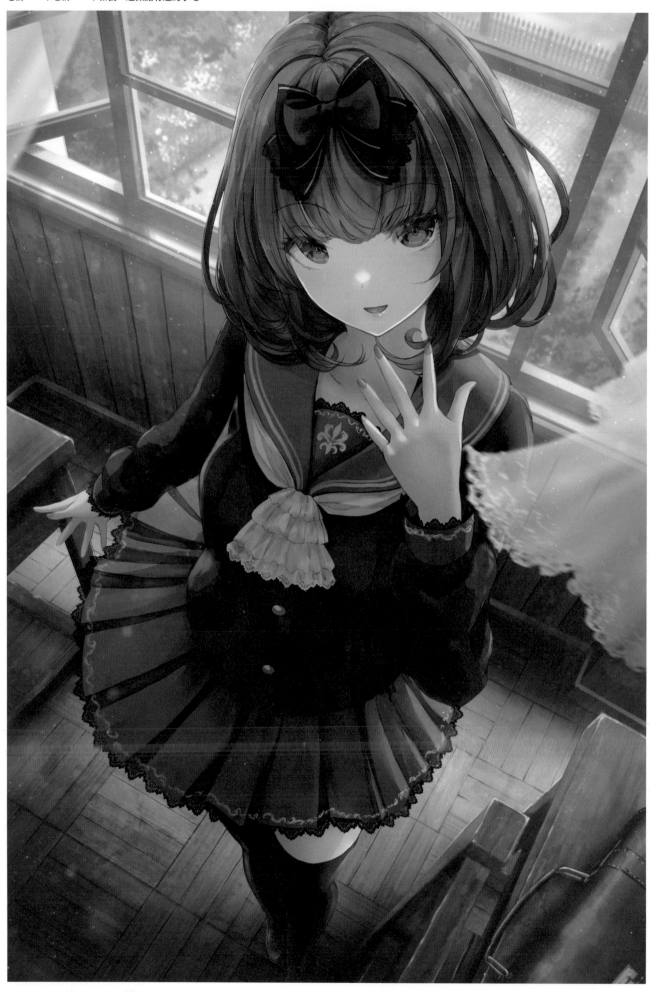

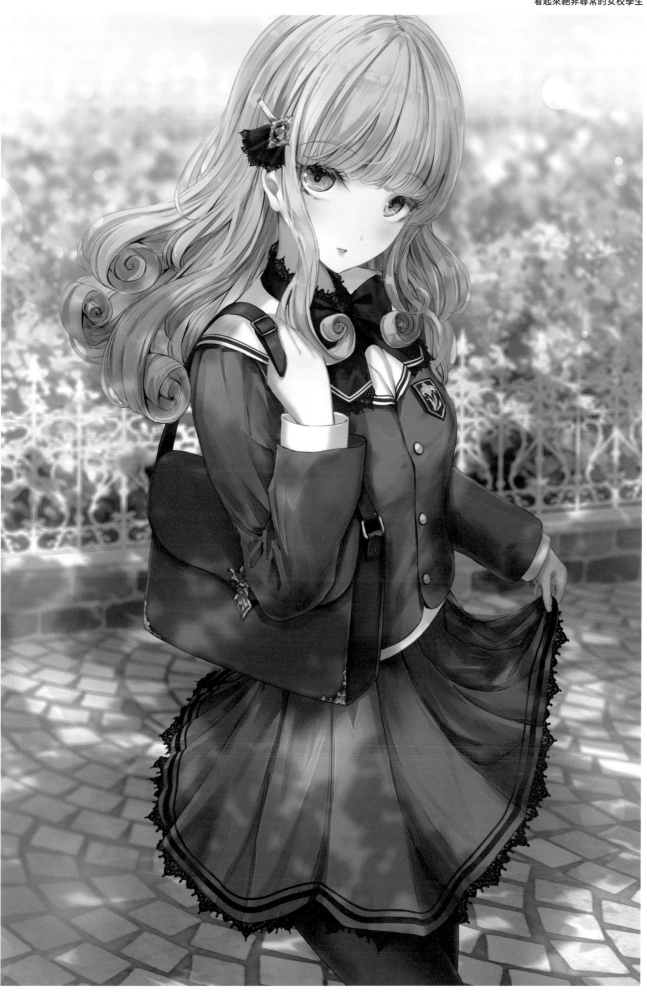

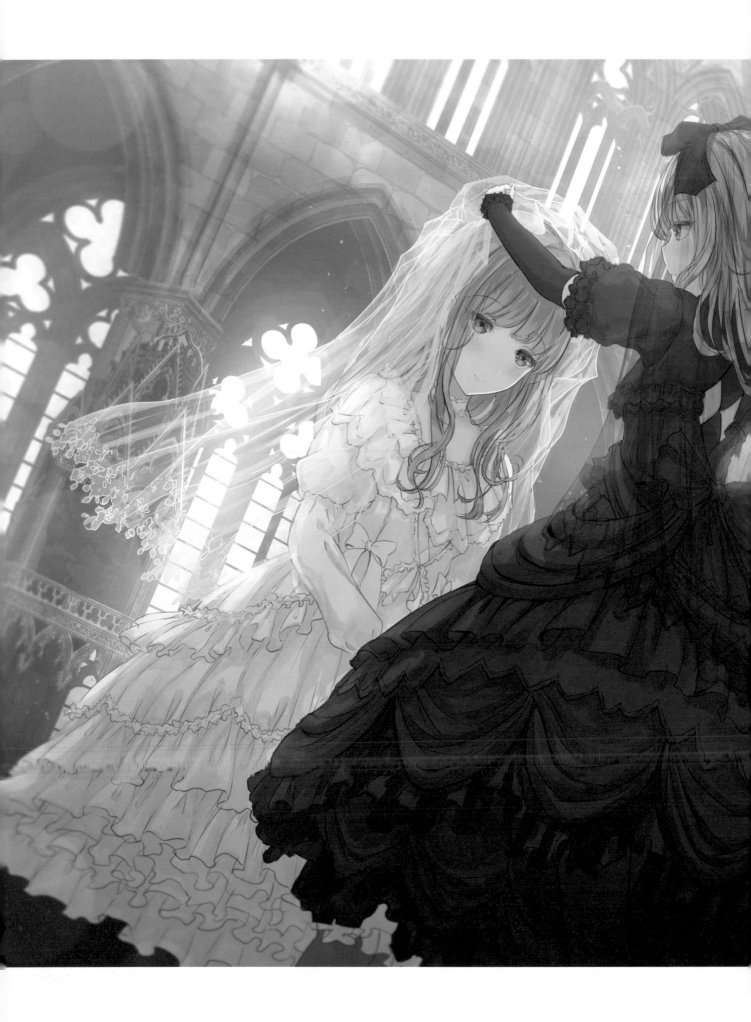

婚禮家家酒 1

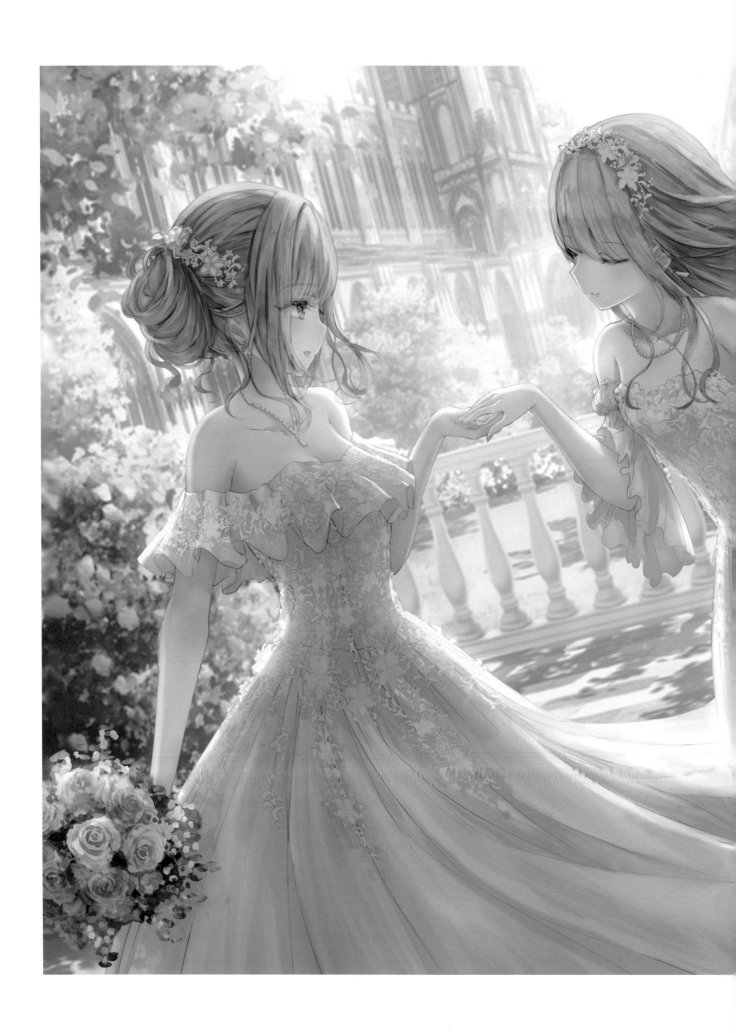

下一頁：溶化在彼此裡吧！

婚禮家家酒 2

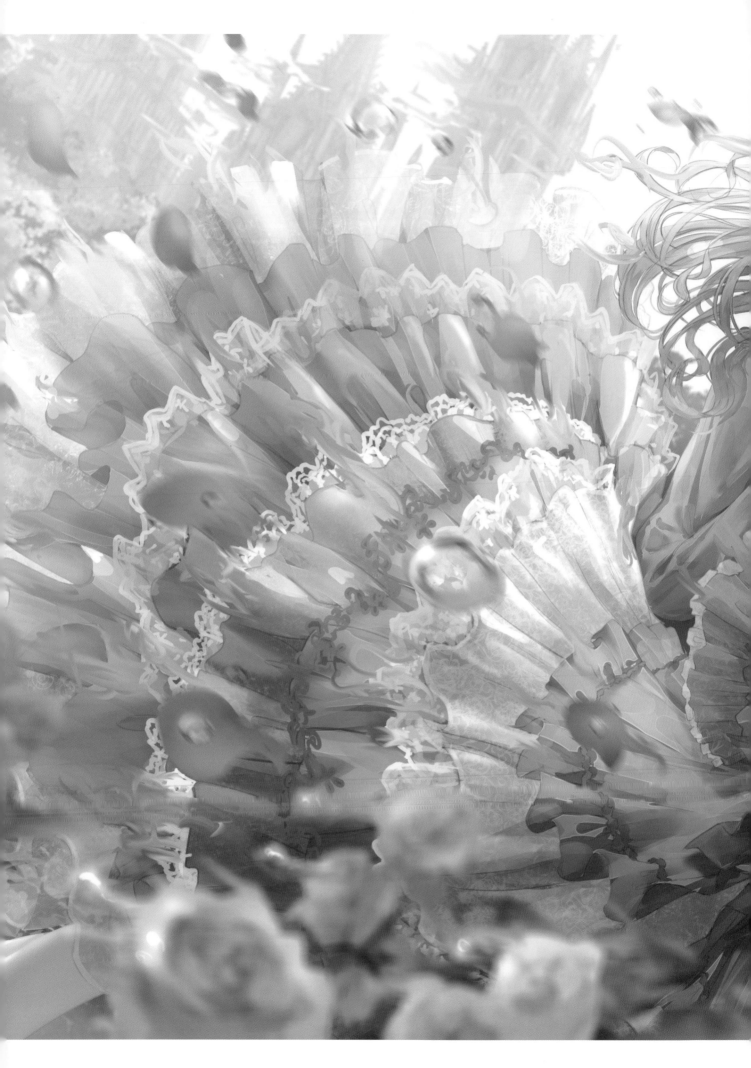

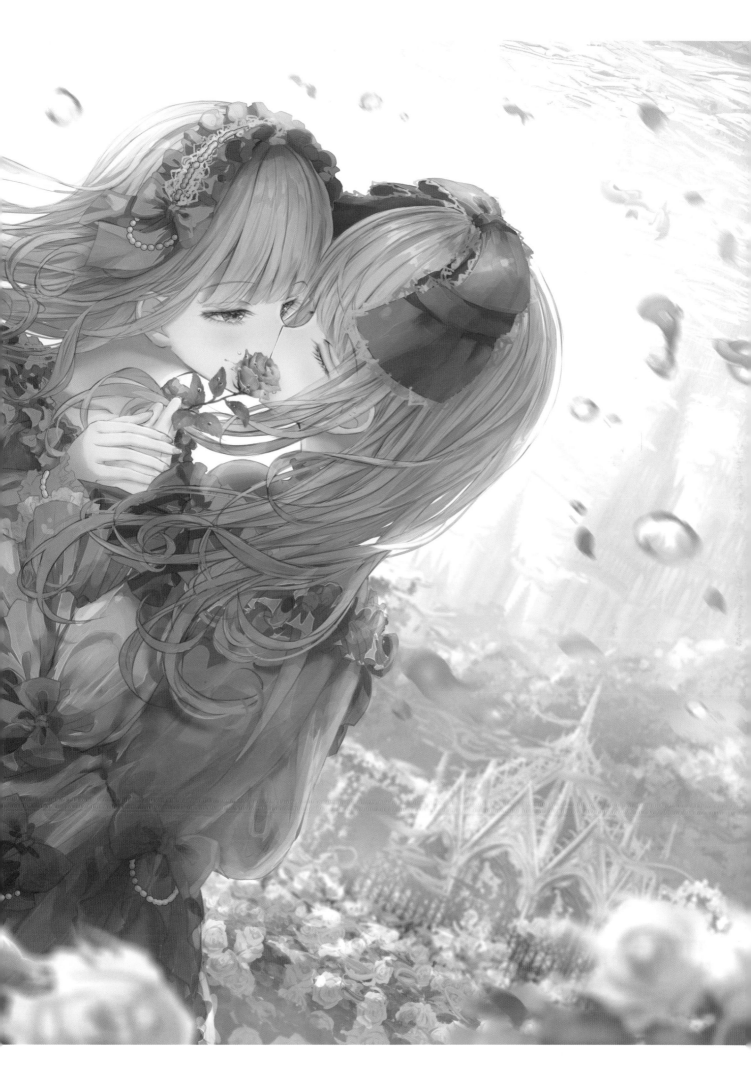

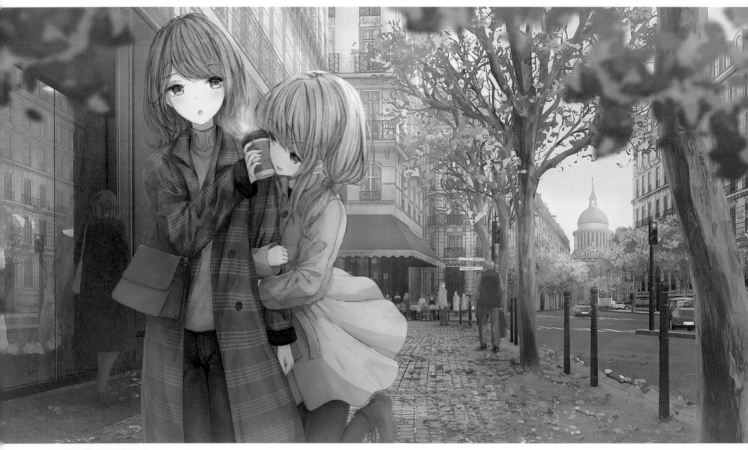

回家以後要做什麼好呢～？

右上：回家以後要做什麼好呢～？
左下：那隨便看個電影好了？
右下：臉頰好燙哦……
左上：妳啊……
　　　不要黏那麼緊
　　　不要黏那麼緊啦……

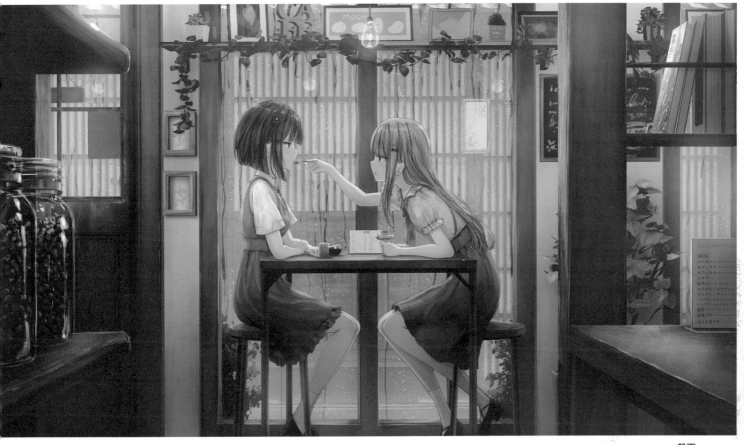

躲雨

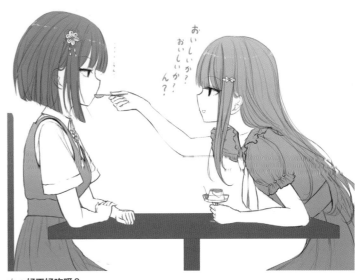

右：好不好吃呀？
　　好不好吃嘛？
　　嗯？
左：……嗯…

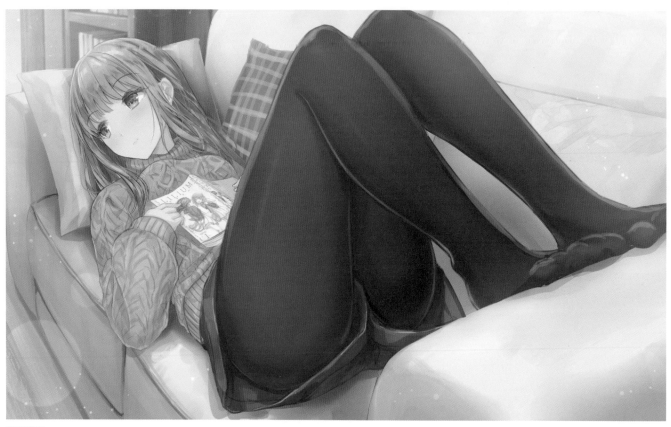

悠悠哉哉

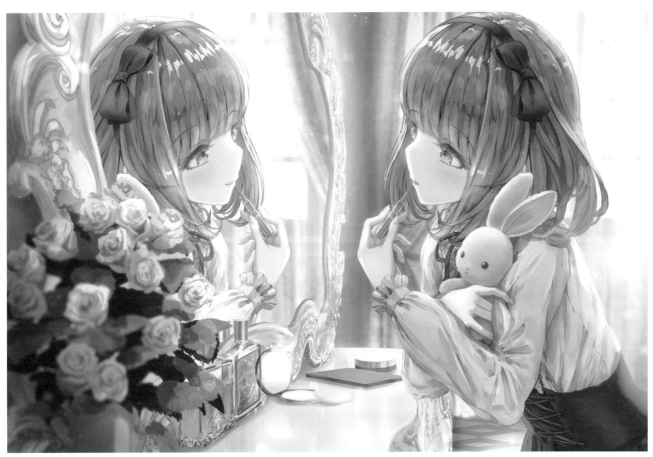

第一次化妝

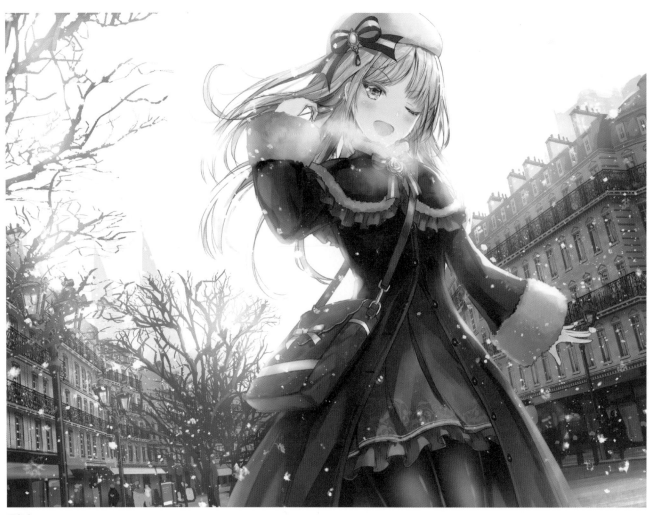

雪舞台

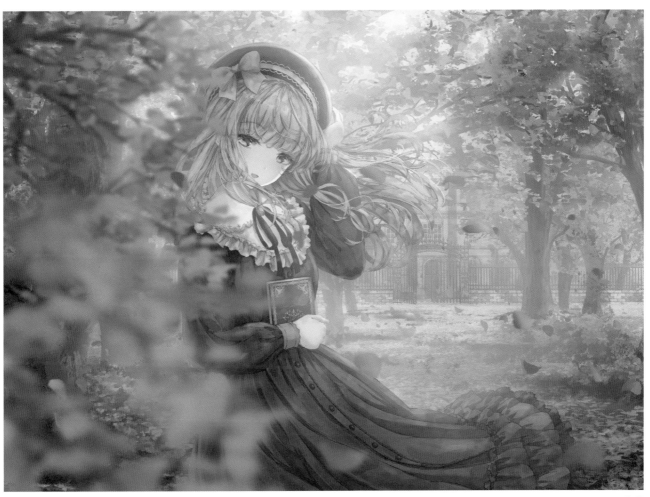

紅葉

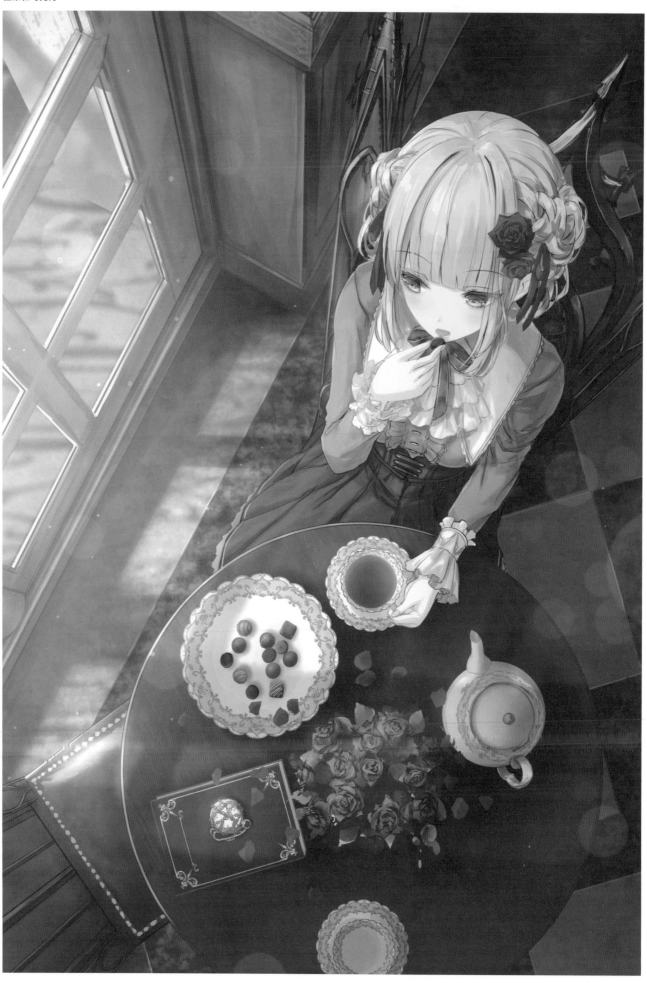

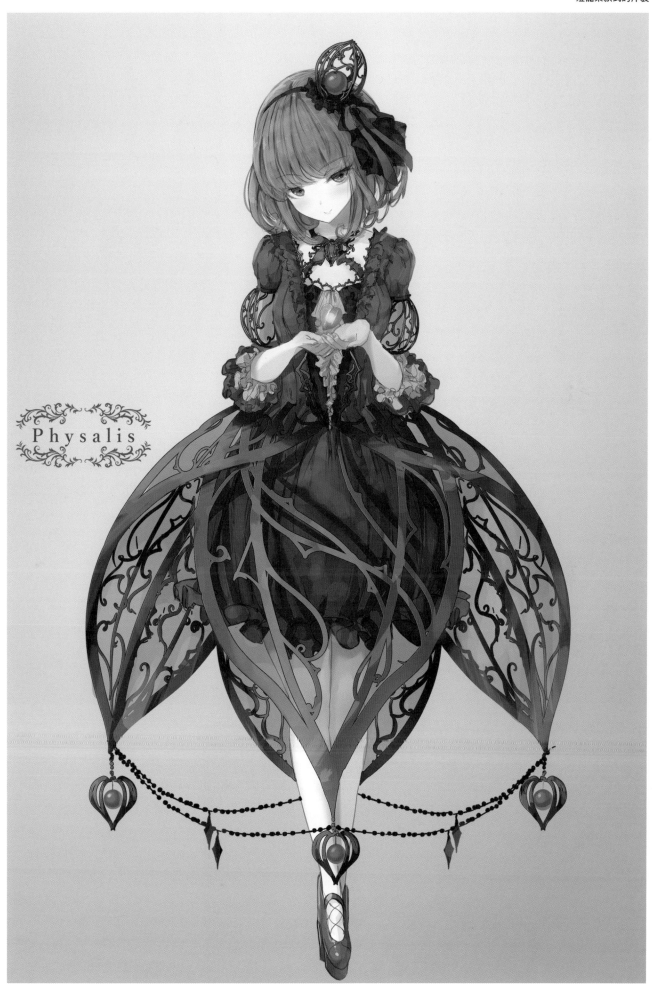

Physalis

貓之街

貓之街（背景差異）

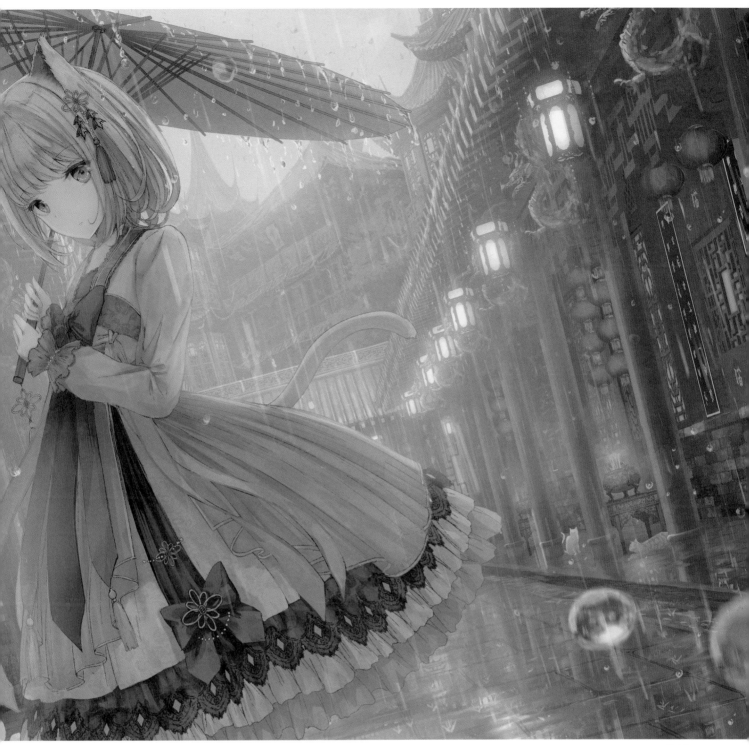

貓之街

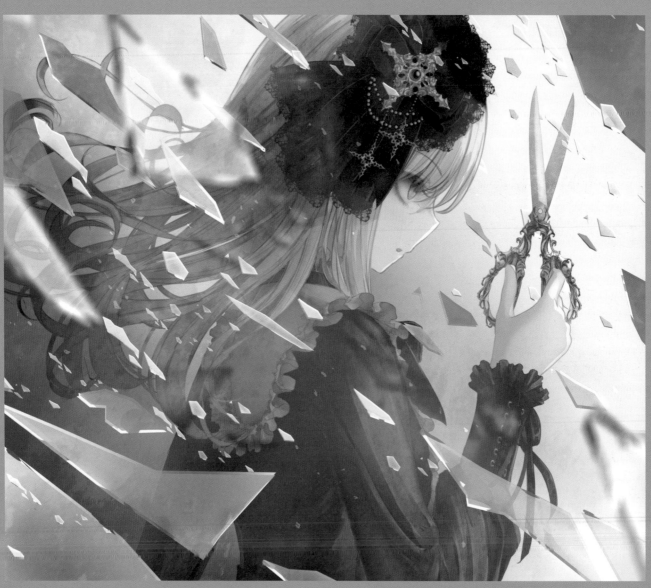

剪刀 2

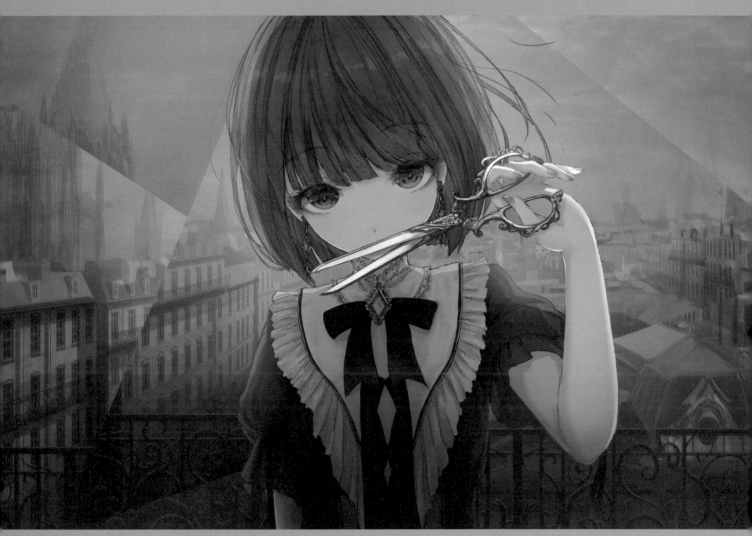

前刀1

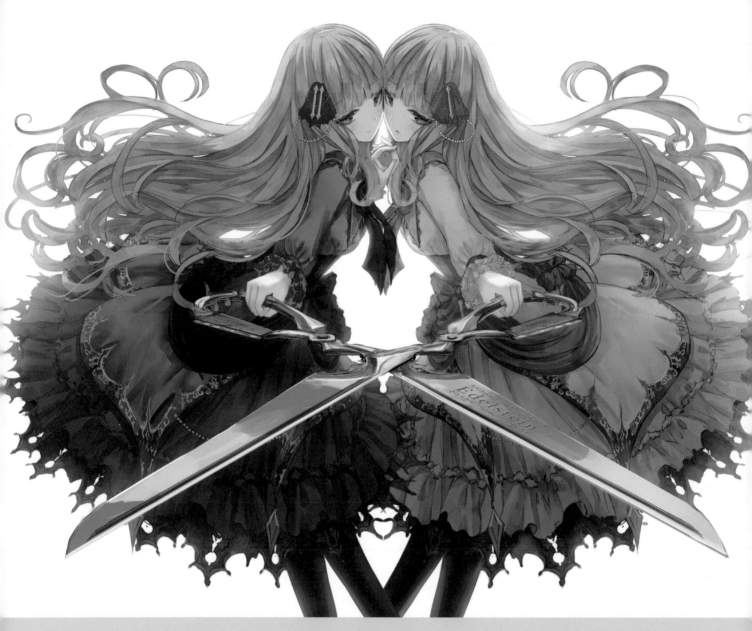

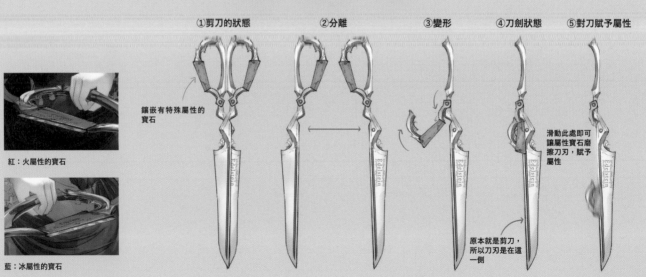

①剪刀的狀態　　②分離　　③變形　　④刀劍狀態　　⑤對刀賦予屬性

鑲嵌有特殊屬性的
寶石

紅：火屬性的寶石

藍：冰屬性的寶石

滑動此處即可
讓屬性寶石磨
擦刀刃，賦予
屬性

原本就是剪刀，
所以刀刃是在這
一側

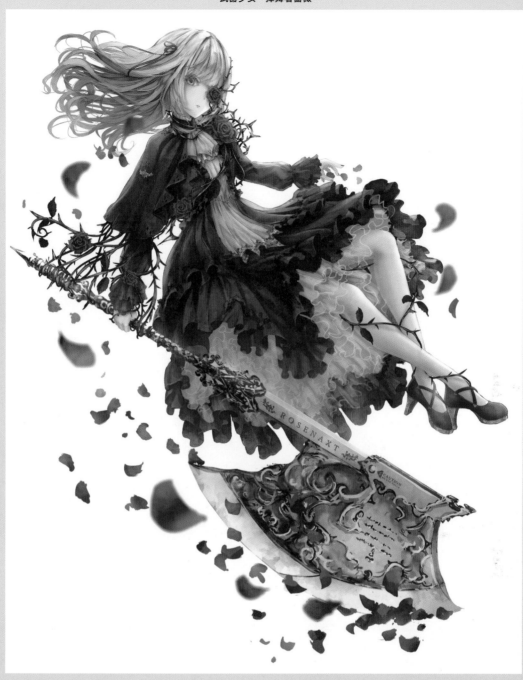

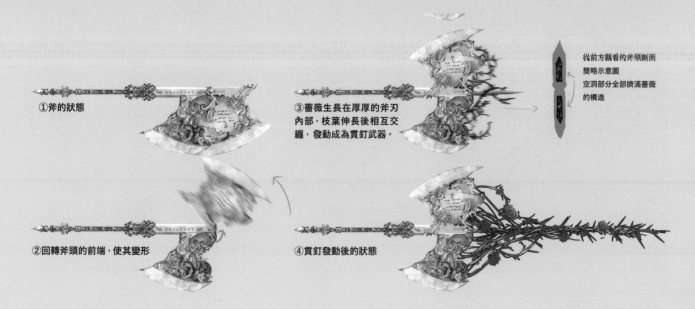

①斧的狀態

②回轉斧頭的前端，使其變形

③薔薇生長在厚厚的斧刃
內部，枝葉伸長後相互交
纏，發動成為貫釘武器。

④貫釘發動後的狀態

從前方觀看的斧頭斷面
簡略示意圖
空洞部分全部擠滿薔薇
的構造

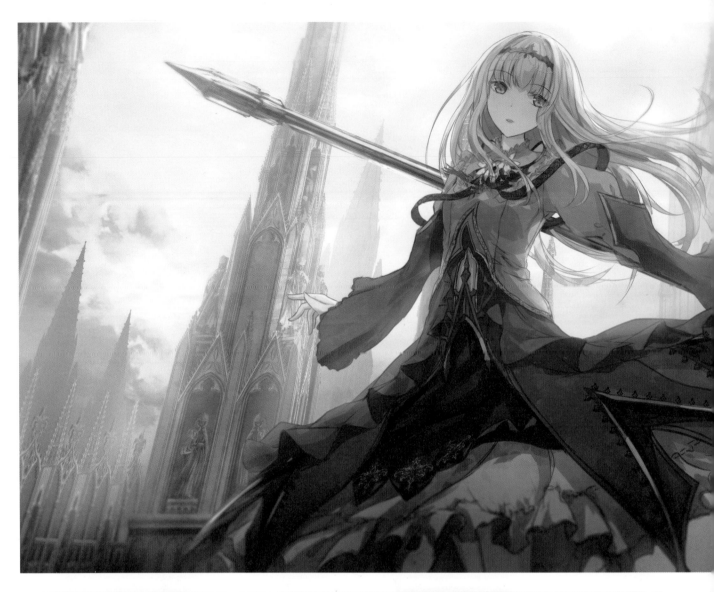

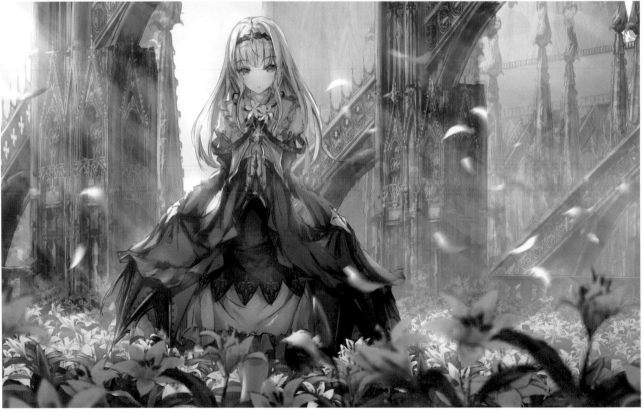

聖堂的化身

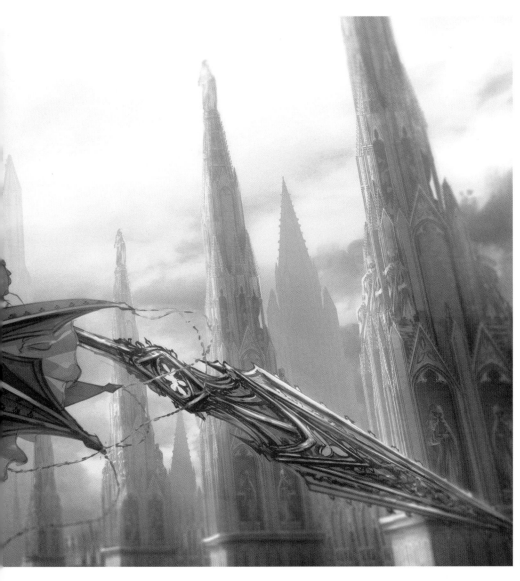

聖堂的化身 2

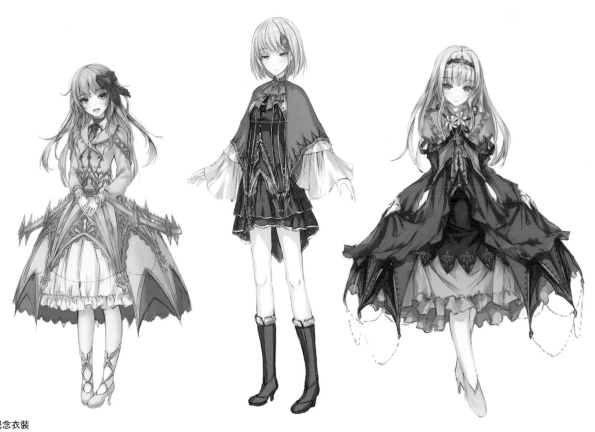

聖堂概念衣裝

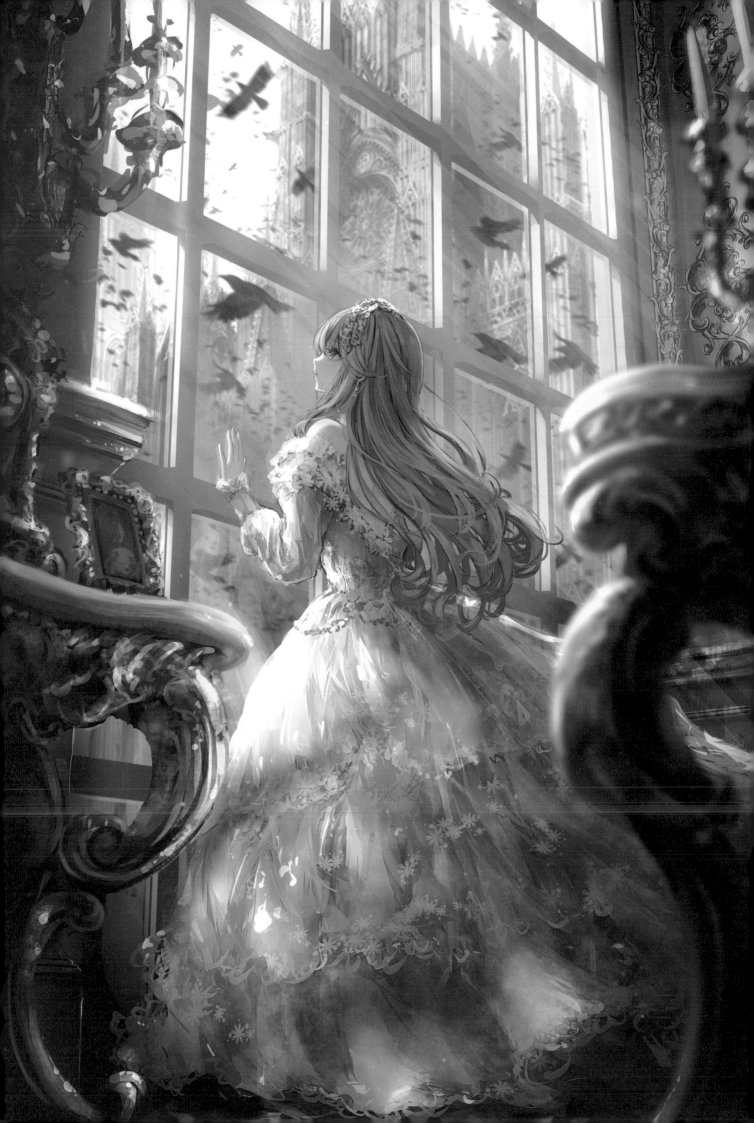

左頁：若能化身為鳥

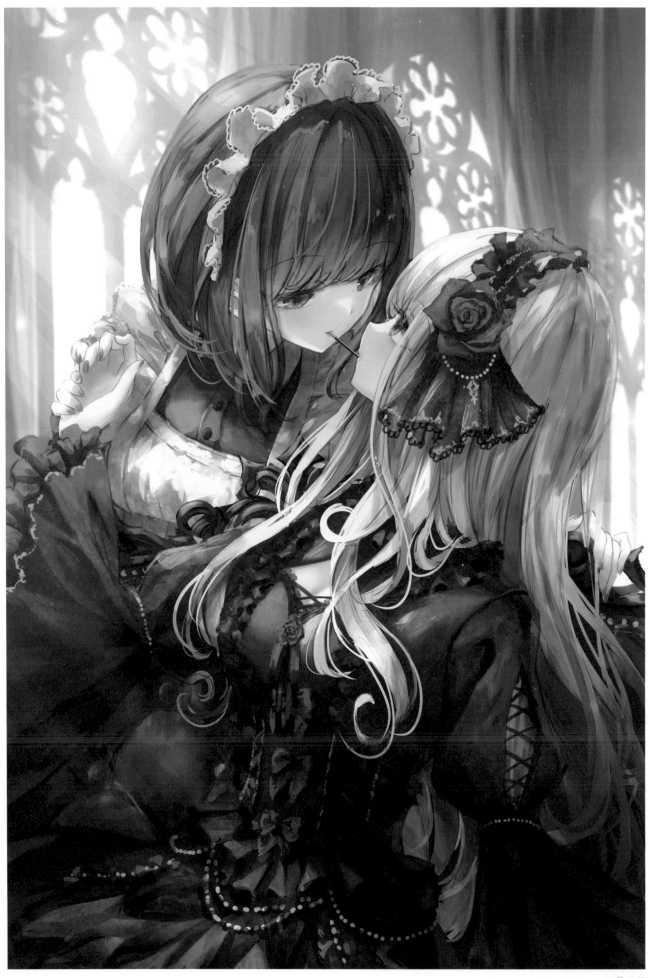

11月11日

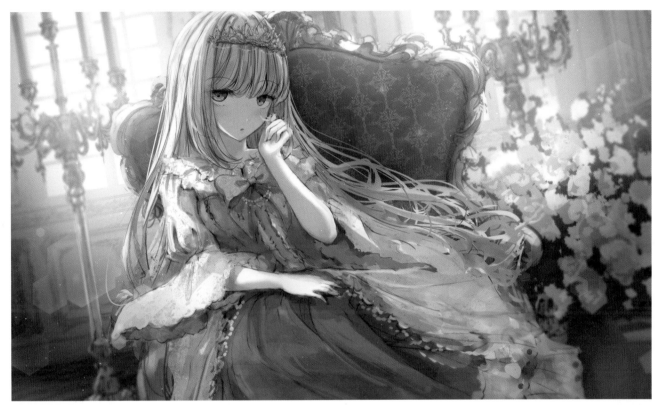

懶洋洋的公主殿下

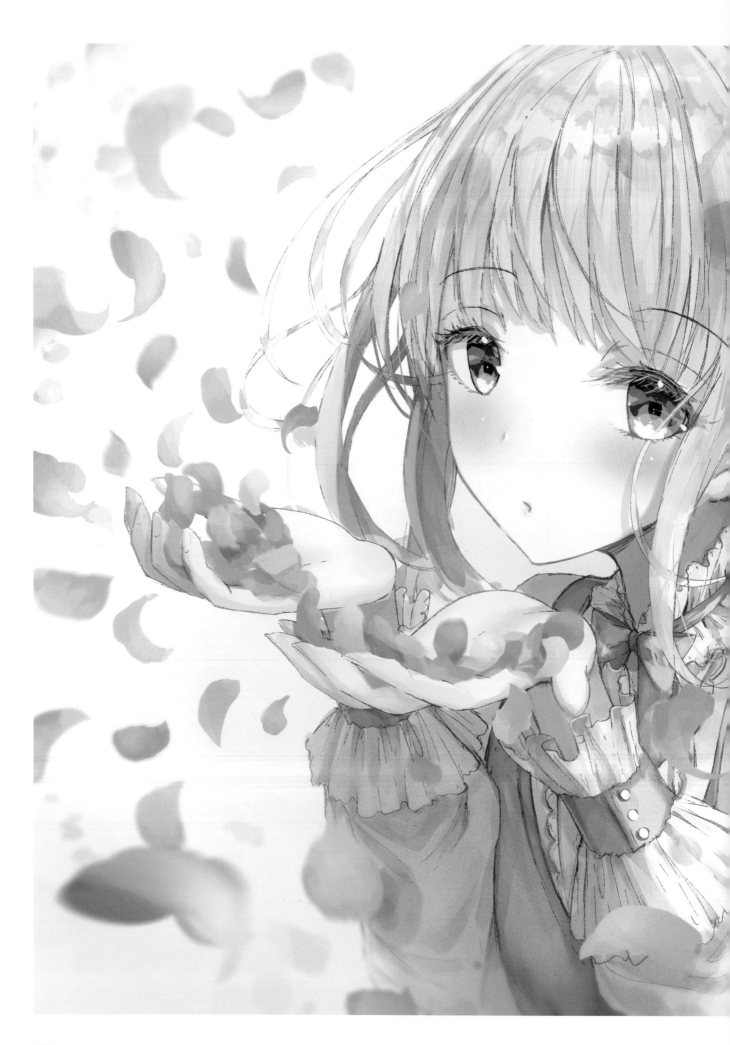

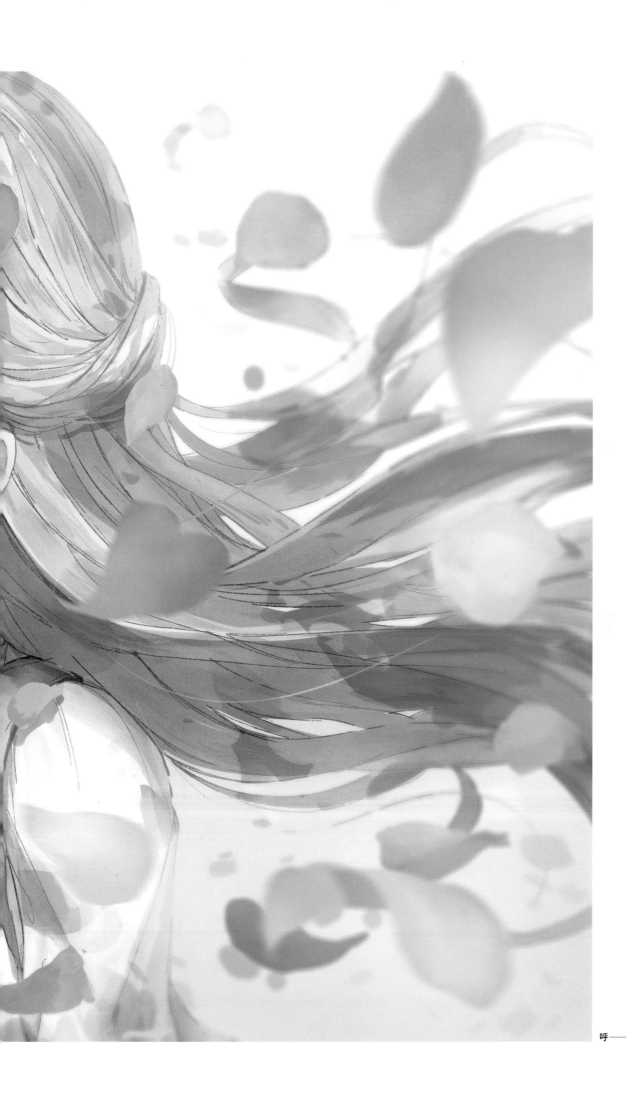

呼——

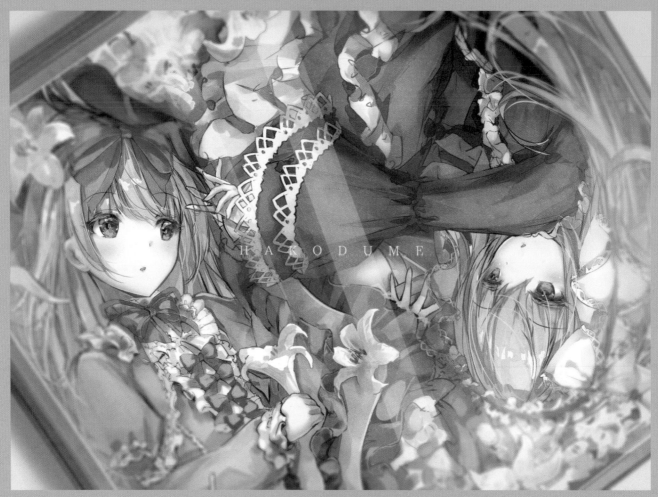

HAKODUME

装箱（角度變更）

装箱

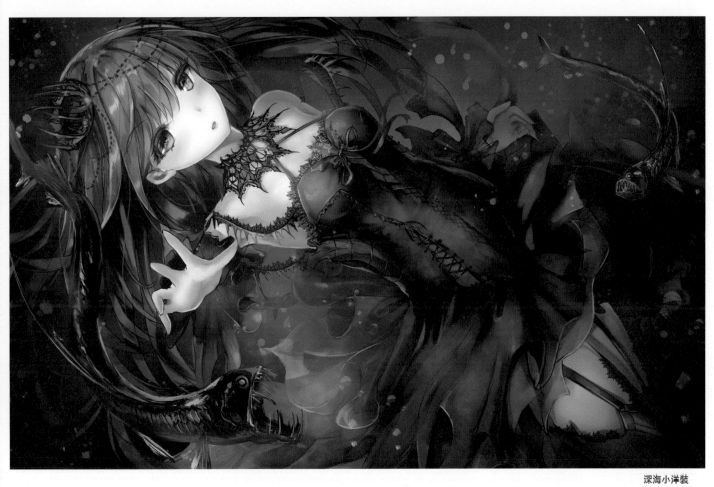

深海小洋裝

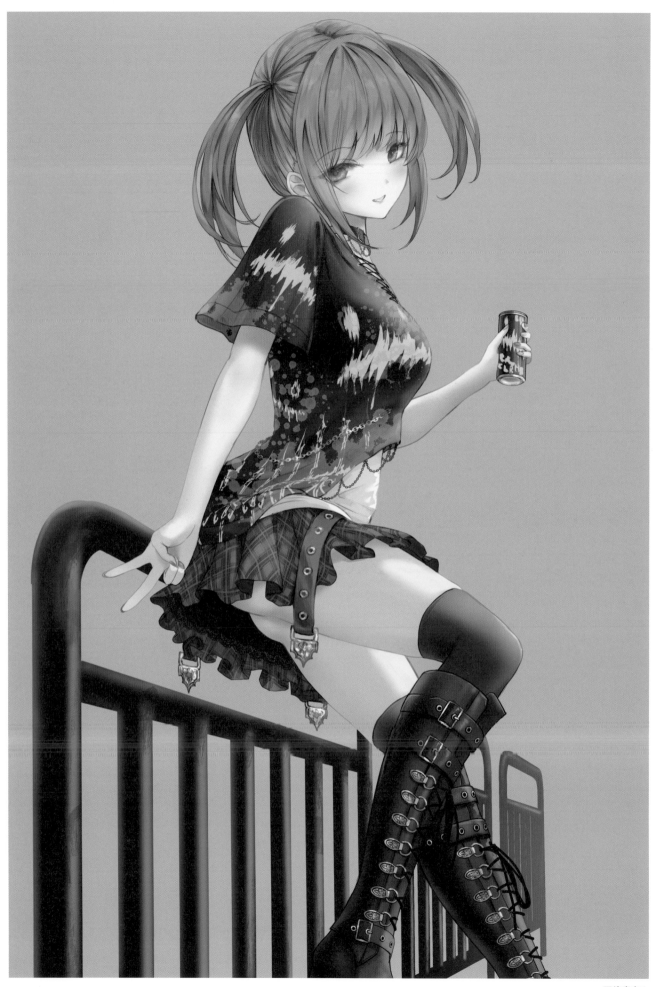

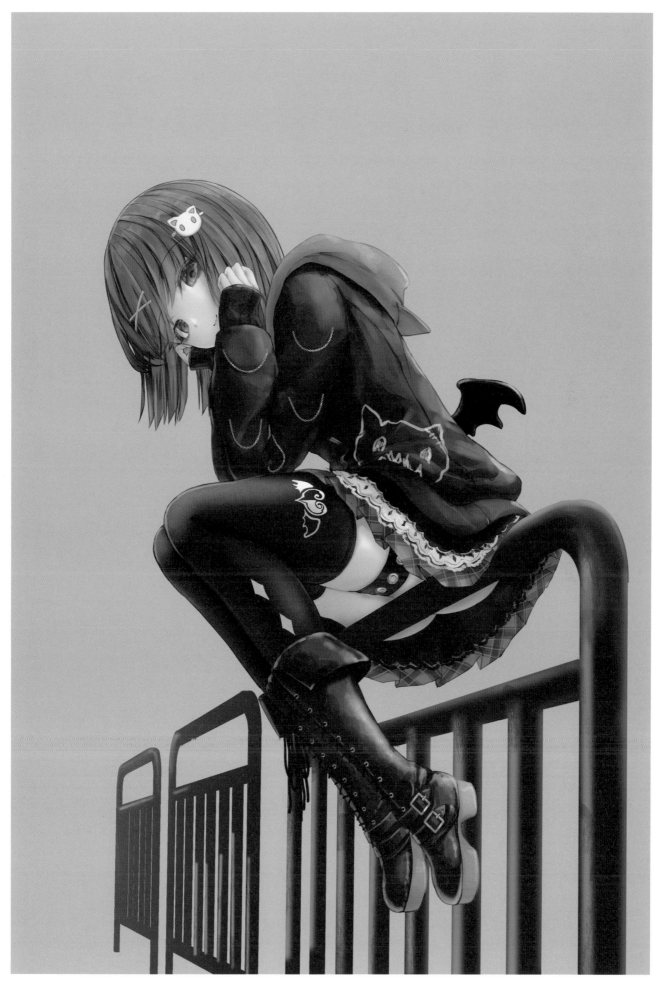

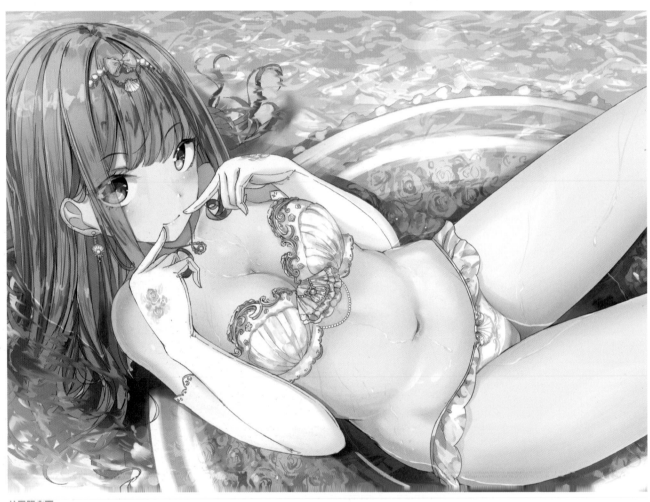

故里的冰衣

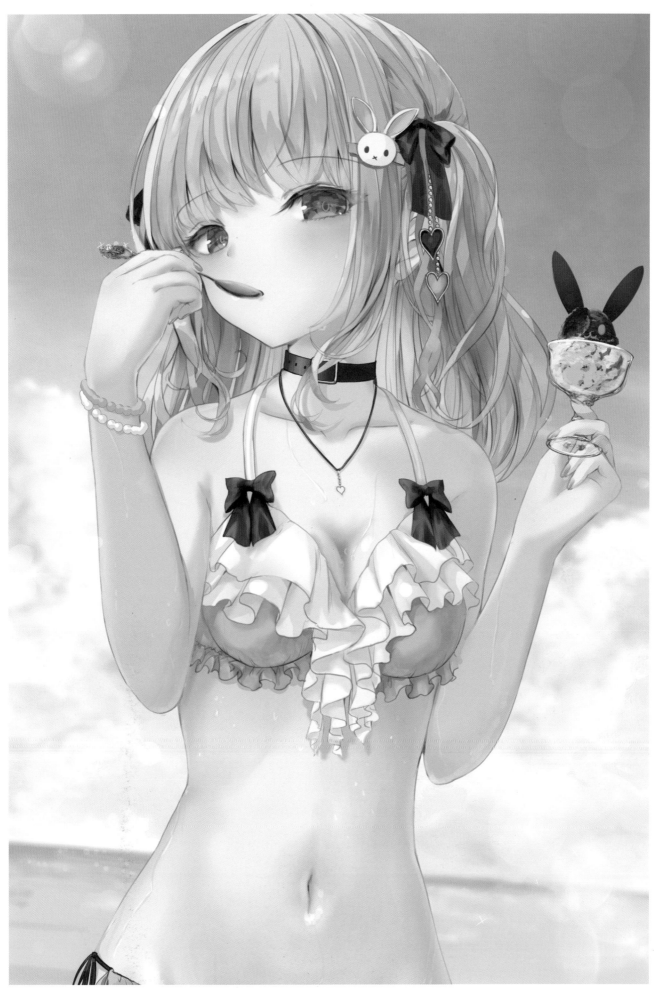

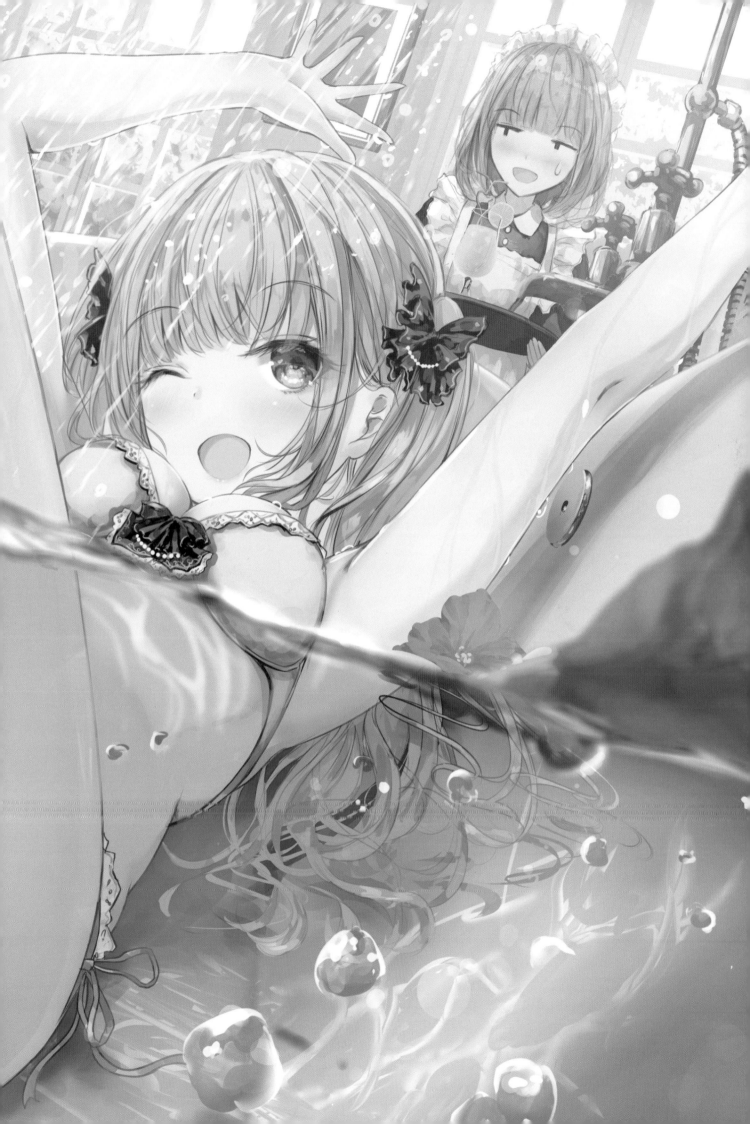

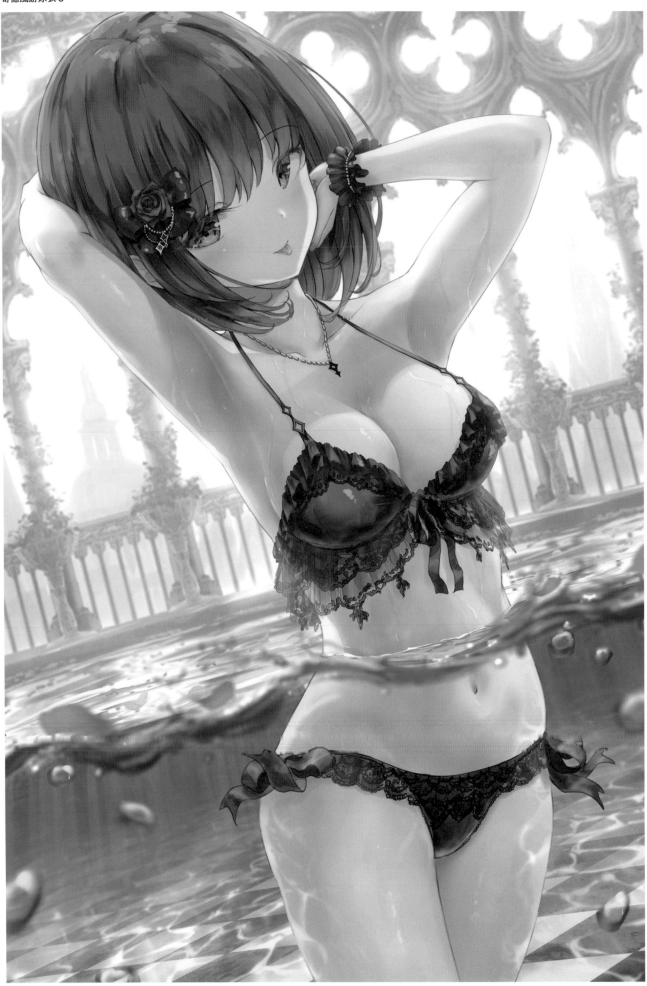

前一頁：宅在家裡享受浴缸泳池的千金大小姐

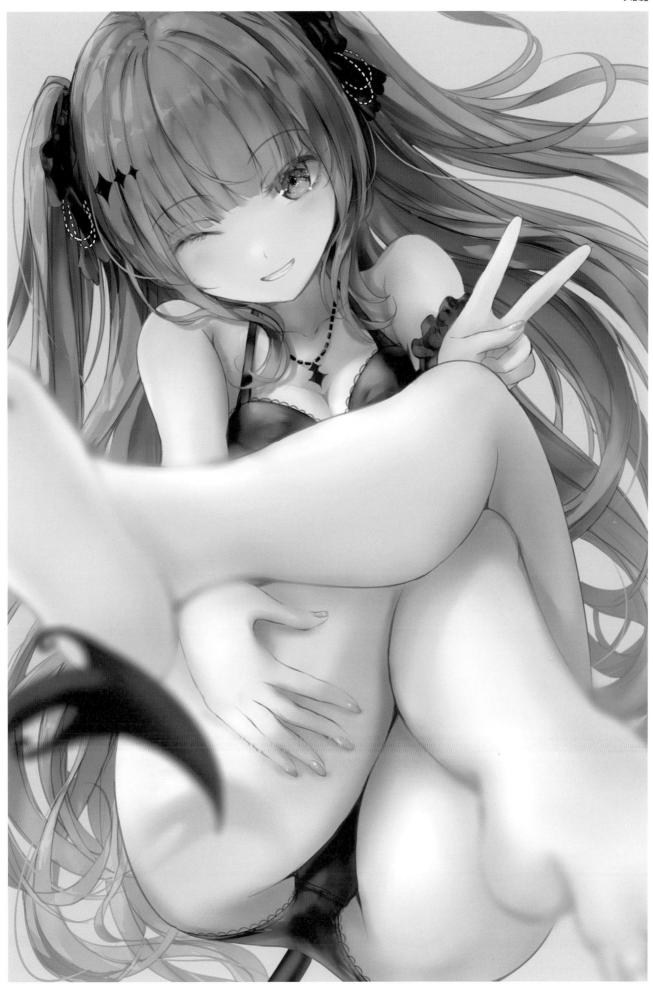

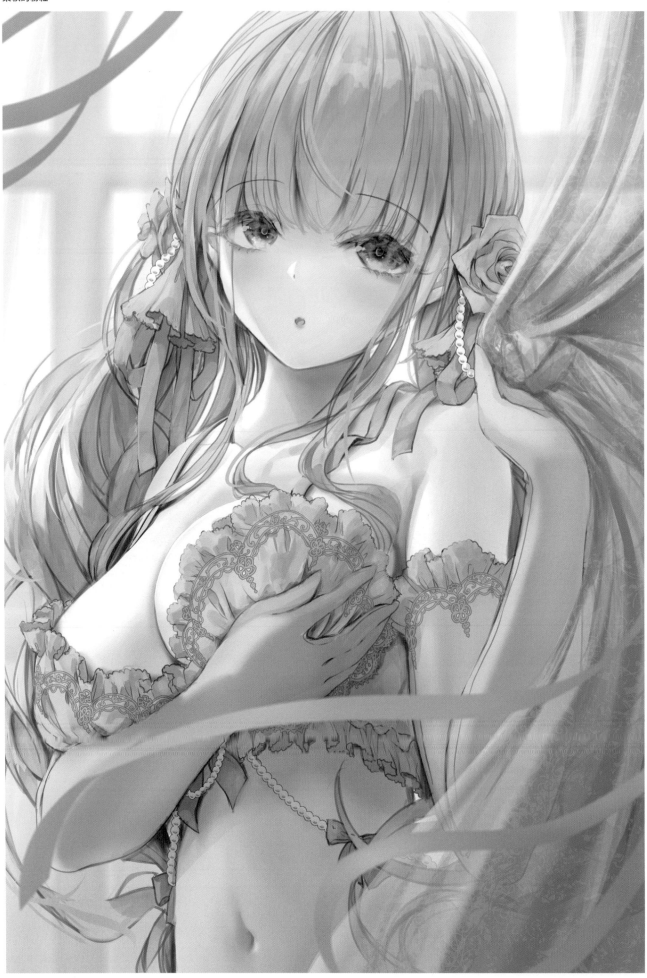

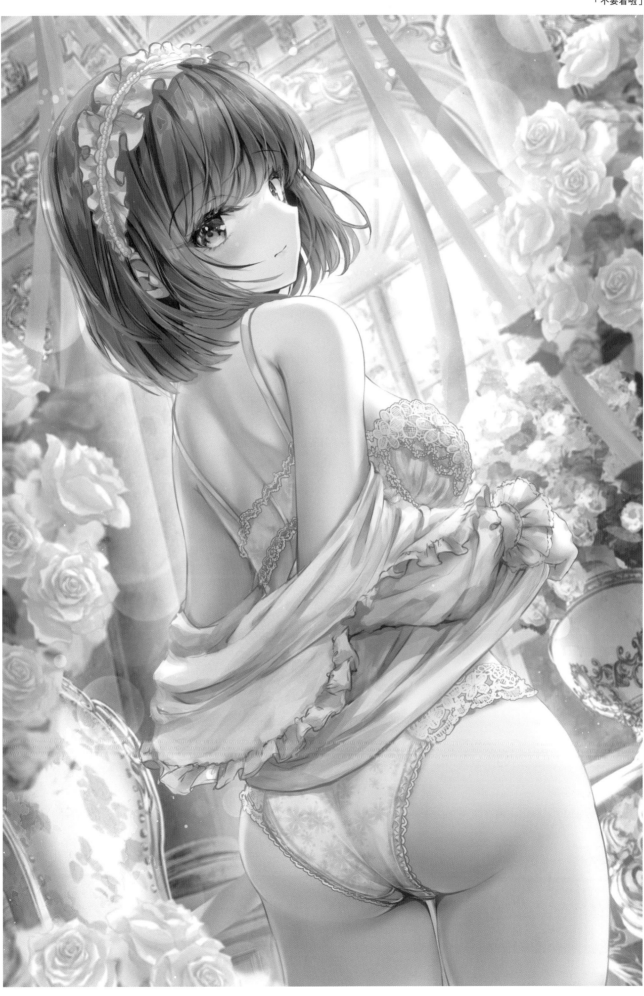

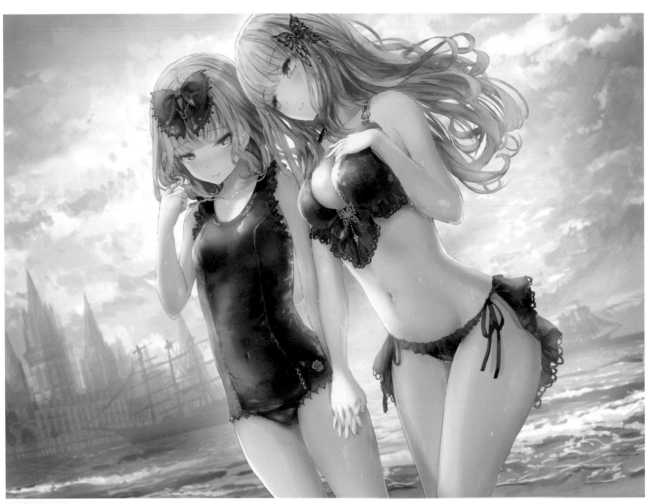

哥德風游泳衣 2

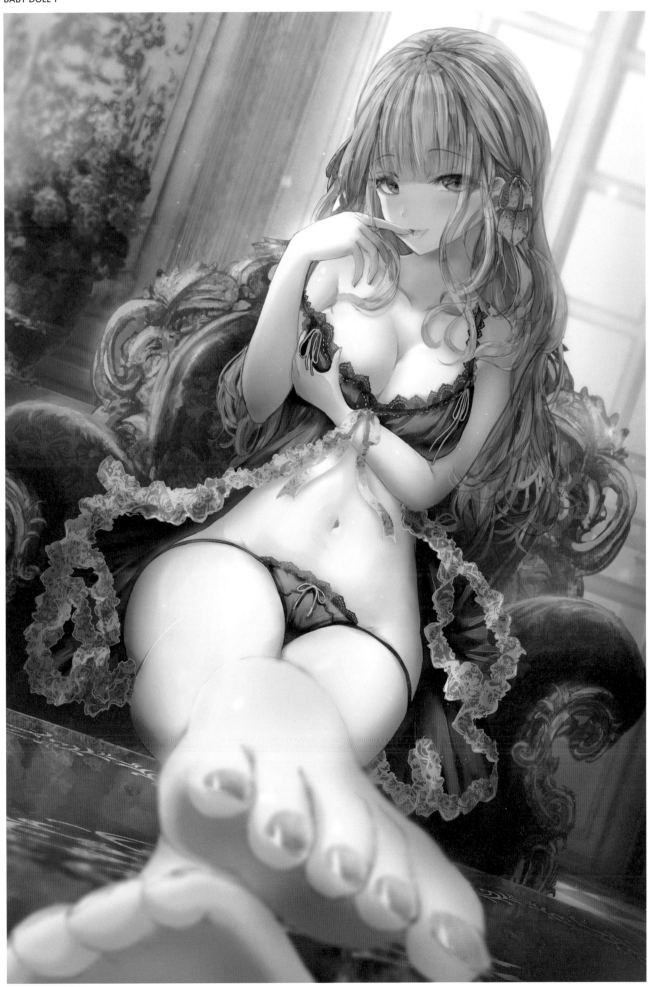

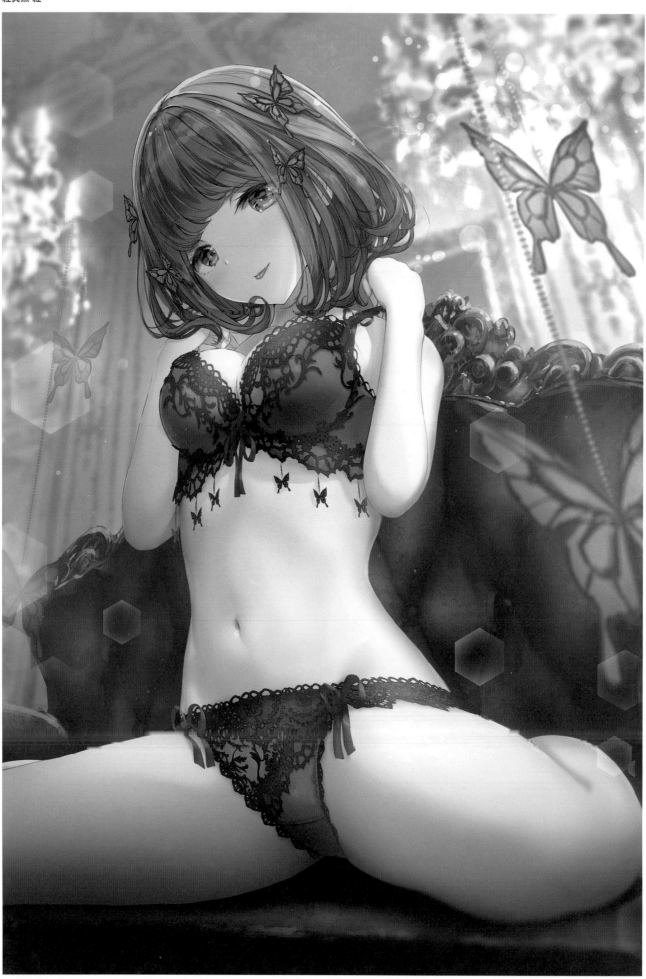

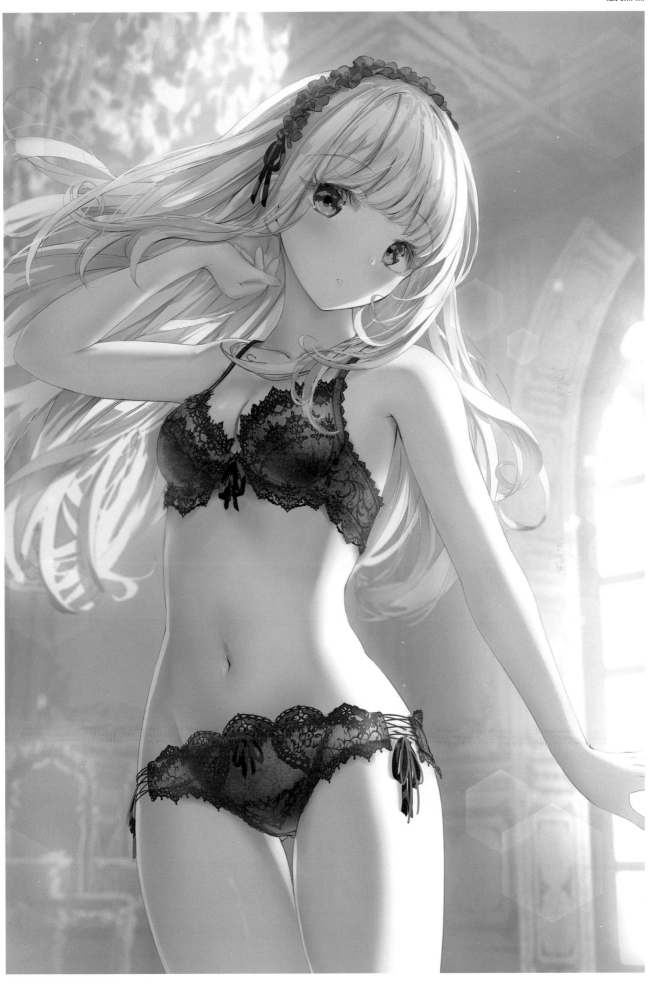

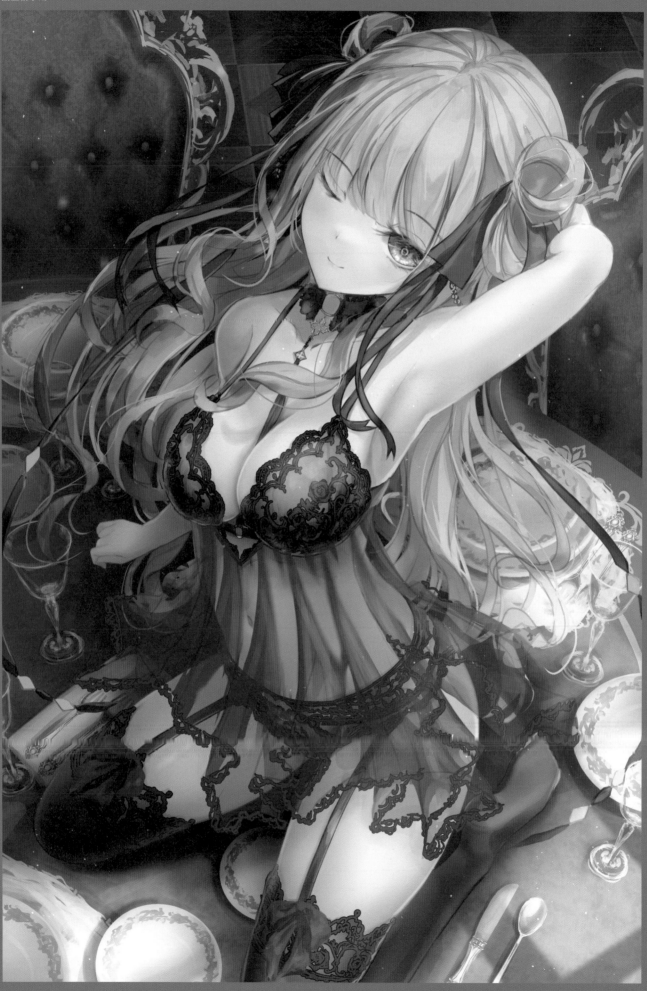

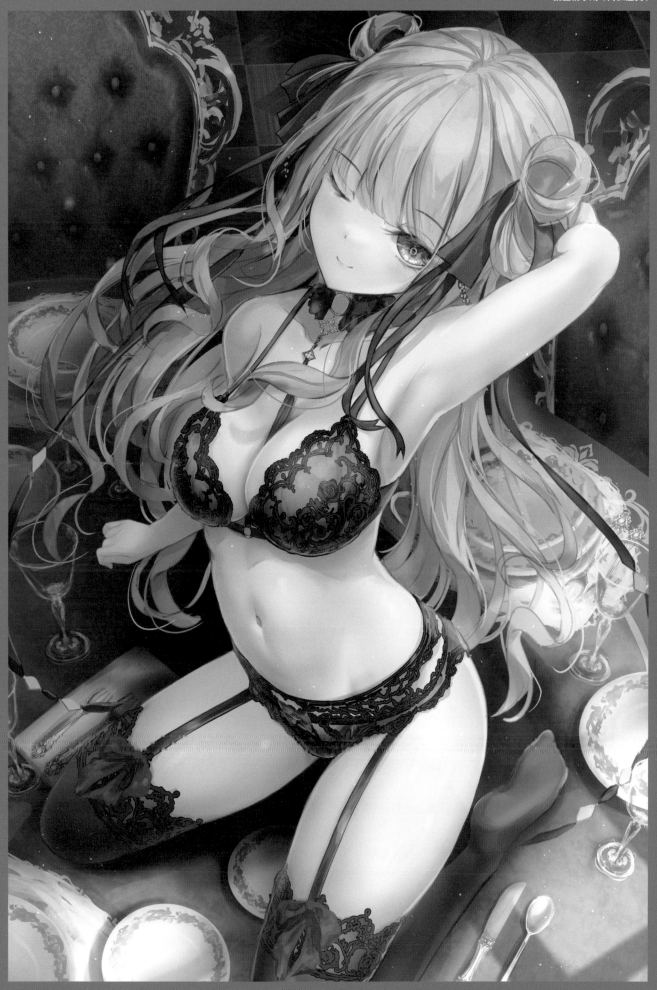

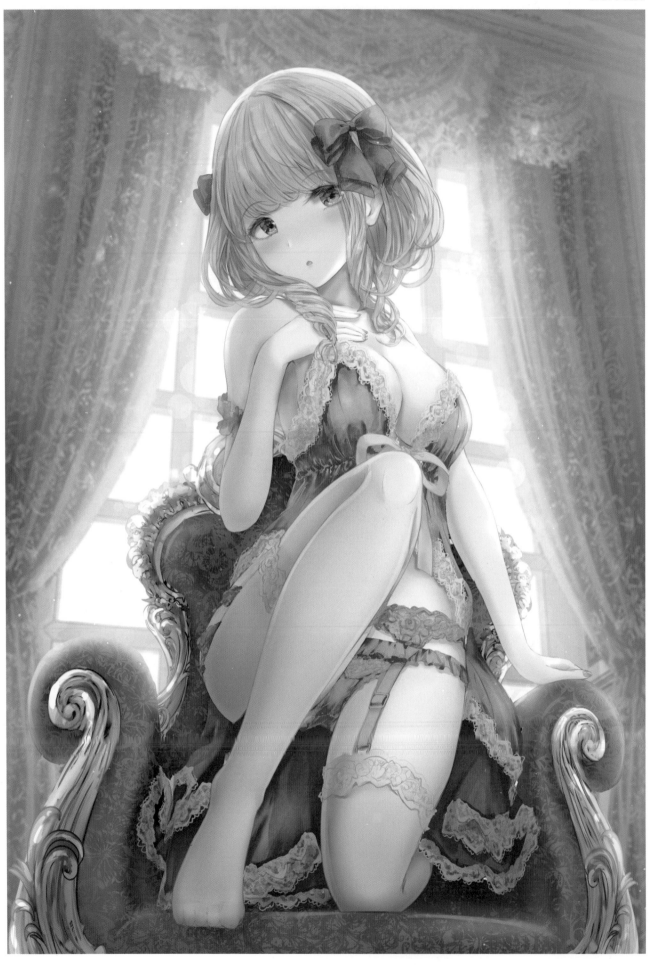

BABY DOLL 3

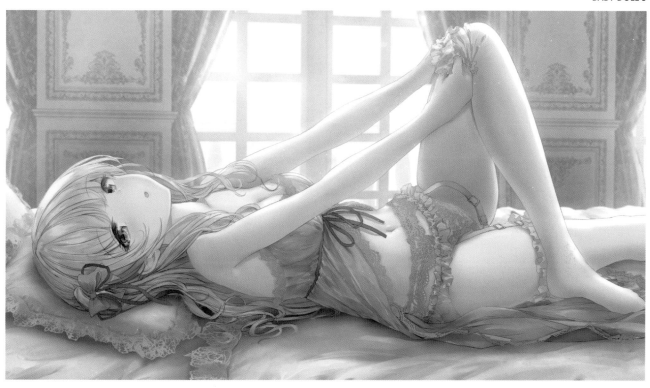

下一頁：花瓣

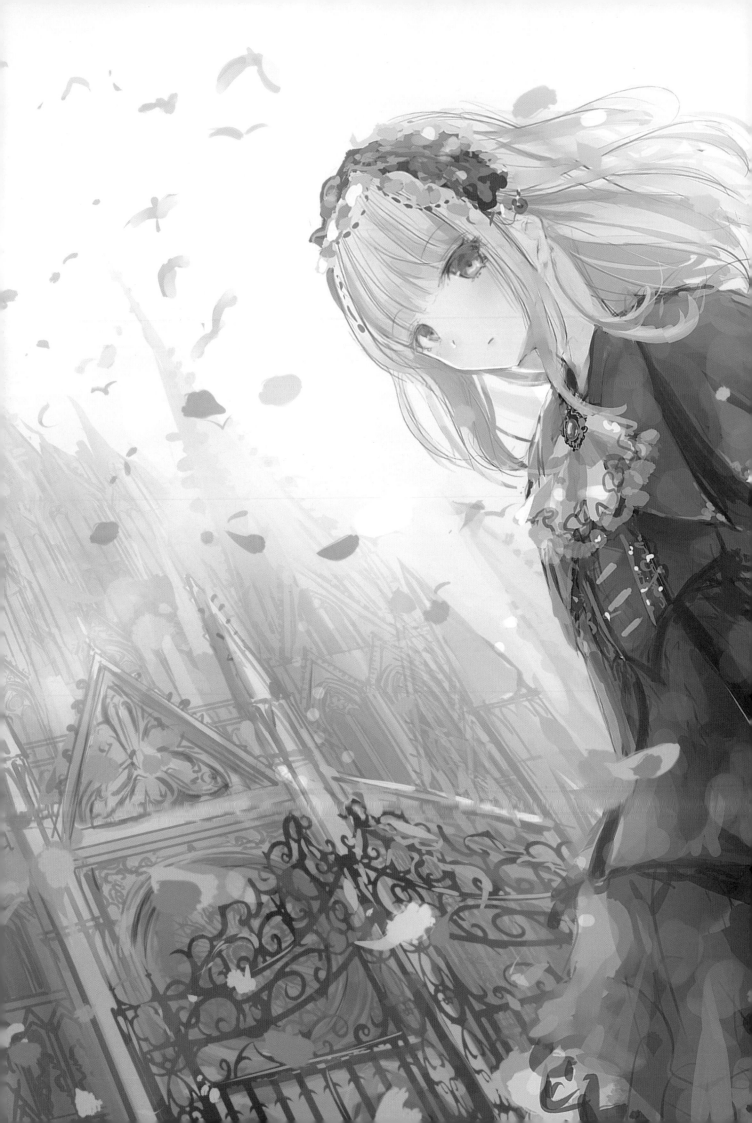

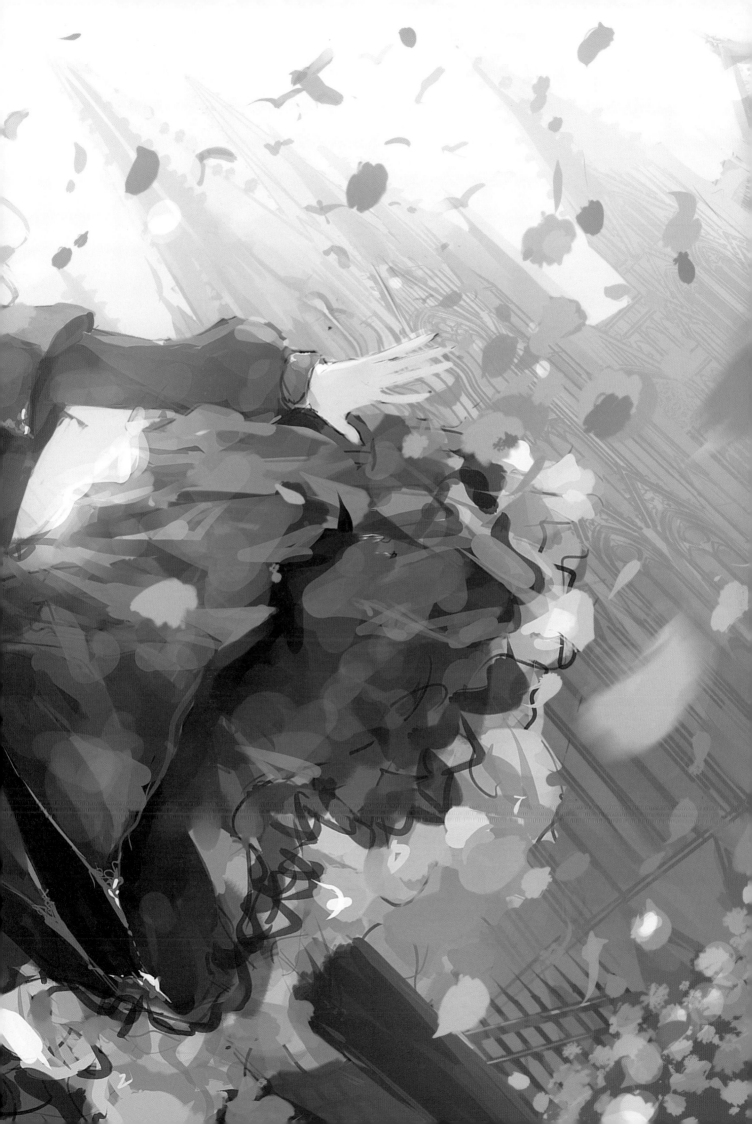

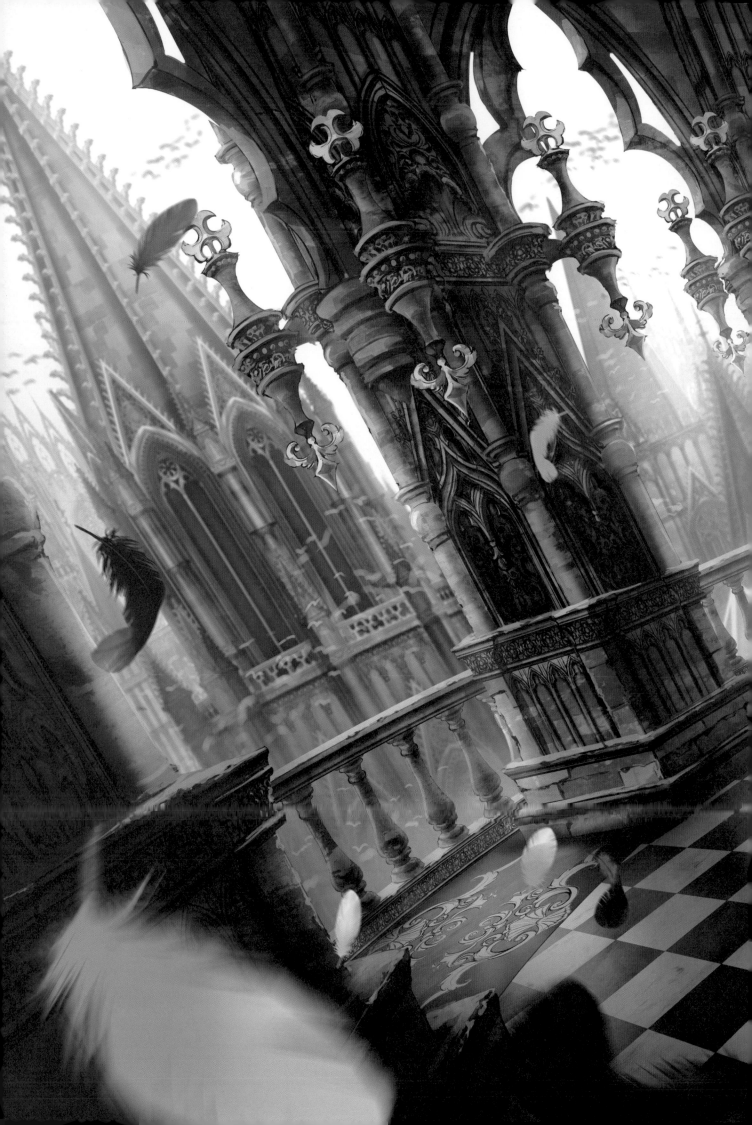

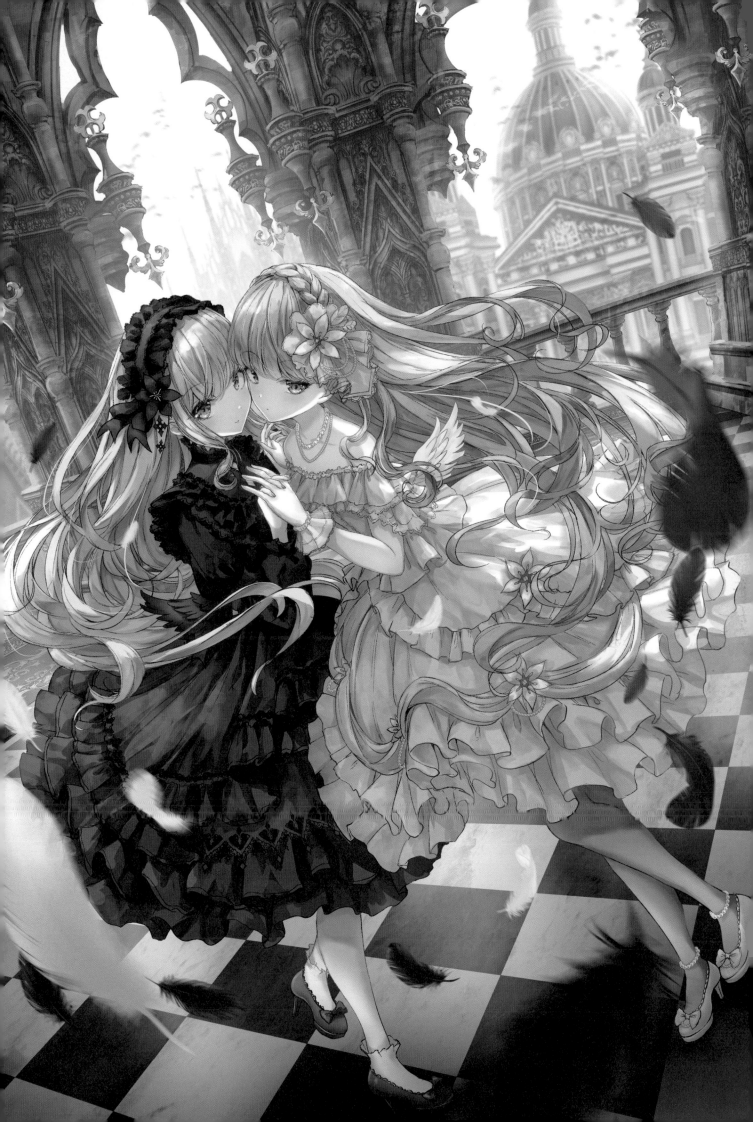

封面插畫描繪過程解說

這裡將進行封面插畫描繪過程概要的解說介紹。

使用軟體：CLIP STUDIO PAINT PRO／Blendar（3D軟體）

1. 描繪位置輔助線、草稿

・確定主題概念，描繪出大致的位置輔助線

首先，確定要在封面上描繪的內容以及根據此內容描繪出大致的位置輔助線。由於封面和封底設計成連接在一起時會形成一幅畫的構圖，因此這裡需要確保的是「不管是連接在一起觀看，或是單獨觀看封面和封底時，都能看到良好構圖的畫面」。

考量到我想要能夠讓畫作展現出符合我的作品風格，所以我決定了這樣的主題概念：「在一個充滿莊嚴肅穆建築物的城市裡，有一棟像鳥籠般的建築物，裡面有兩個少女正處於其中」。

根據這個主題概念，我開始描繪想要呈現物件的佈置方式、角度以及少女姿勢等的位置輔助線。

封面部分以兩個少女為主角，而封底則以外側建築物中的塔樓為主角。當兩幅畫合在一起觀看時，我設計成建築物所形成的線條和透視效果，會將觀看者目光引導到兩個少女身上的構圖。

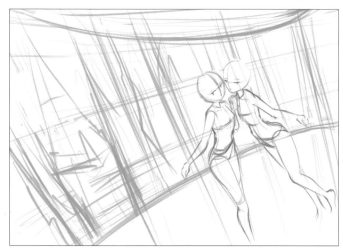

同時融入了「歡迎來到我們的世界（畫集）」的意象在內

POINT 考量背景和角色人物的尺寸

在描繪背景時，要在腦海中將尺寸的大小確定下來，以避免背景與角色人物的尺寸差距過大或過小。
常見的問題點是為了將所有想要描繪的背景元素都塞入畫面中，導致背景相較於角色人物的尺寸顯得太小。為了避免這種情況，我們需要在這個時候考量「可以讓想要呈現的部分以合適尺寸呈現的構圖」。

・進行少女的草稿描繪

根據以位置輔助線確定的人物姿勢，開始描繪人物的草稿。由於在描繪位置輔助線的階段，我已經大致決定好要描繪的服裝、髮型和表情等，因此就將其描繪表現出來。

關於姿勢的部分，本來我在描繪位置輔助線時，是讓人物在畫面前方的手臂向外展開，但我覺得這樣的姿勢似乎有點過於做作，所以後來決定改成讓兩隻位於畫面前方的手互相握著，這樣一來，感覺人物看起來更可愛了。

還有就是要去意識到頭髮的流動方式、裙子的擴張方式，以及引導視線和曲線構圖法的整體效果，並努力將其呈現出來。

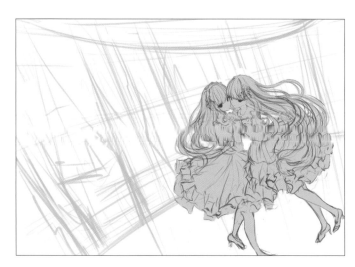

POINT 要去意識到畫面的構圖

曲線構圖法是指在畫面中引入S形曲線的構圖。所謂的構圖，是為了將觀眾的目光吸引到畫面的主題身上而設計出來的畫面結構。以簡單且基本的構圖方式來說，常見的像是「焦點式構圖法」這類將主角置於畫面中心的構圖法。因為構圖會影響到想要展現的物件給人的印象，所以在描繪草稿時，先去考量構圖會很有幫助。

曲線構圖法
在左圖中，道路的曲線形成了曲線構圖法。

• 進行建築物的概略草稿描繪

背景的草稿，與角色人物的草稿相比，描繪得更加粗略即可。如果試圖從一開始就把細節部分都設計清楚的話，往往會使得外形輪廓變得無趣，所以在這個時候，只要先大致描繪出建築物的外形輪廓以及希望突顯的特點即可，要去意識到「我想要像是這種風格、氛圍的建築物」，描繪得有趣一些。

至於透視的部分，雖然要考量到後續的整理工作，但也不需要過於在意正確性，而是專注於「我想要讓畫面看起來是這樣的！」描繪出符合自己直觀感覺的形象。帶有鳥籠意象的圓形建築物，將其設計成哥德式的風格。

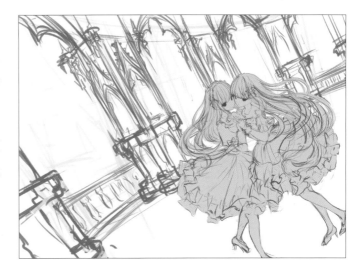

<table>
<tr><td>POINT</td><td>建築物的設計要以喜愛的風格樣式為基礎</td></tr>
</table>

我非常喜歡哥德式風格，所以即使要表現的是鳥籠的意象，也希望除了讓室外的風景可以被確實看見之外，還刻意將柱子設計得粗壯堅固，避免太像籠子的柵欄，僅僅點到為止的表現出「這麼說來確實是有鳥籠的元素」的程度。我不想要給人一種兩人是被囚禁的印象，我希望傳達出一種「這是屬於兩人的特別場所」的意味。

• 進行草稿的上色以及建立背景的立體位置輔助線

一方面是為了學習 3DCG 的製作技巧，一方面也是為了盡可能準確地描繪出圓形建築物，我在這裡使用 3DCG 製作軟體「Blender」，建立出大概的位置輔助線，並將透視感的呈現方式確定下來。

重要的是要盡可能重現草稿時的畫面印象。這個步驟的目的是要統整一下草稿的透視和建築物的大小尺寸感，但不要過於追求準確性，否則畫面可能會變得沉悶乏味。因此我會大膽地進行製作，即使透視顯得有些極端也沒關係。

在 Blender 中進行建模的時候，我會在 Camera 的「Object Data Properties」中設置的焦長項目，並調整相機鏡頭的視角，使其呈現出良好的遠近效果。這次我想要利用透視感來引導觀眾的視線到角色人物身上，所以將視角設置成帶點廣角，以呈現出動態的透視效果。

地板我想要有格子圖案，所以貼上了格子紋理。

少女的草稿也在這個階段進行著色。不僅是對服裝進行了著色，還將眼睛的顏色調整成了對比色。

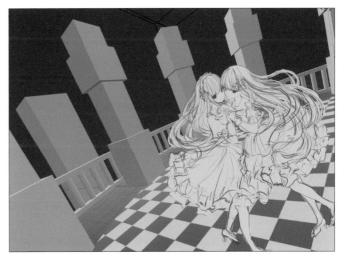

原本用相機以相同的視角拍攝的話，地板上的格子圖案會顯得更具透視感，看起來會更加拉長才對。但是為了視覺效果，我刻意調整了格子圖案紋理的長寬比例。

<table>
<tr><td>POINT</td><td>Blender 簡介</td></tr>
</table>

Blender 是一款可以用來製作 3DCG 建模和動畫的軟體。作為一款開源的免費軟體，任何人都可以下載並使用。自 1995 年推出以來，已經問世了很長一段時間，可能是因為 Blender 的市場佔有率高，開發得很完善，使用起來非常方便，這也是 Blender 受歡迎的原因之一。還可以將製作完成的檔案數據輸出到其他各種應用程式和軟體中。同時支援 Windows、Mac 和 Linux 等各種作業系統，並且支援多種語言。

https://www.blender.org

· 依照 3D 位置輔助線調整背景的草稿 並完成此階段作業

建築的細節設計會在描繪各個素材時進一步處理細節，因此在這個階段，我們只要依照 3D 位置輔助線來製作「比位置輔助線再稍微精細一些」的草稿即可。

當草稿呈現到足以理解整幅畫作的內容時，就算完成了。

在這本畫集中，可能有一些作品具有與這幅畫相似的元素，而我也確實是有意將過去作品中的元素結合，以一種自我致敬的意象來進行創作。帶有「這是一本充滿了這類作品的畫集！」的意涵在內的表態。

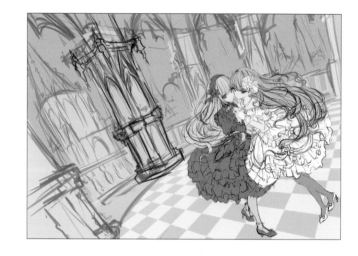

2. 描繪背景素材

· 將建築的細節設計確定下來

像柱子、拱門、欄杆支柱等設計，都要在平面描繪素材的時候就確定下來。

為了使背景具有裝飾性和特色，我特別用心在柱子的外形輪廓和裝飾設計下工夫，使其看起來更有觀賞性。我不想讓建築看起來太粗糙，因此就在柱子的頂部加入像西洋棋子一樣精細的裝飾。在設計時也會參考實際建築的照片，以及電玩遊戲等創作物裡面的建築物。

· 對建築素材進行著色

根據設計草稿，描繪線稿並進行著色。在這個階段，我會仔細描繪勾勒出柱子上的細微裝飾圖案。塗色時特意呈現是由石材堆積而成的紋理特徵，可以表現出建築物的厚重感。

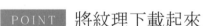
POINT　將紋理下載起來

逐一描繪或著色會花費大量的時間，因此事先製作石材紋理圖像，將其以重疊或視情況以筆刷塗抹後再溶合處理，就可以節省許多時間。在 CLIP STUDIO PAINT PRO（以下簡稱 CLIP STUDIO）中，可以在方形畫布上製作紋理圖像，然後將其下載到筆刷中使用。

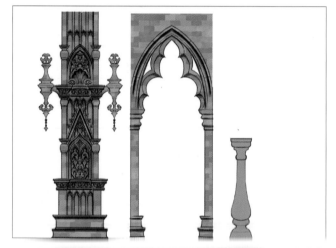

· 根據背景草稿，配置建築素材

將根據背景草稿製作的建築素材配置在畫面中。使用 CLIP STUDIO 的「自由變形」功能，配合透視法則調整建築物的位置。

像是柱子底部等部位，要調整到外形輪廓能夠清晰呈現為止。在這個階段，還只是粗略配置，所以細節部分的形狀可能還不完全準確。

POINT　調整紋理

由於建築素材是在平面的狀態下製作而成的，因此還要使用 CLIP STUDIO 的「自由變形」功能，依照在 Blender 中製作的 3D 位置輔助線來進行調整。

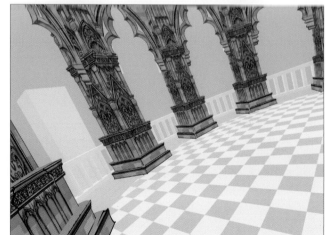

・給建築物素材加上陰影

加上柱子的裝飾部分，並逐漸完善細節，描繪陰影。選擇了能夠使建築物呈現出厚重感的色調。

雖然柱子的裝飾部分與柱子本身的方向沒有連動，全部都是朝向畫面前方，但我為了突顯裝飾圖案，是刻意這麼安排的。

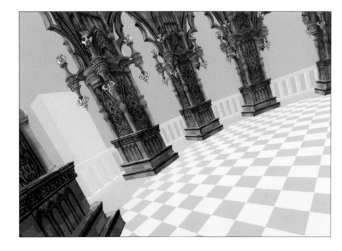

・製作扶手欄杆

因為扶手欄杆的素材已經建立好了，所以接下來要像柱子和拱門一樣進行細節的製作。到了這一步，建築物的感覺越來越明顯，也逐漸增加了作業時的樂趣。

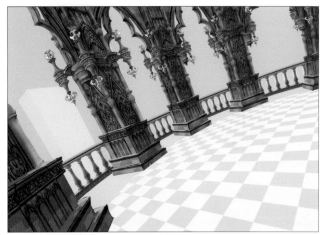

・描繪地板部分的細節

根據 3D 製作的位置輔助線，開始描繪地板上的格子圖案細節。

為了不讓地板看起來單調，我打算在柱子附近不使用格子圖案，而是使用其他圖案。

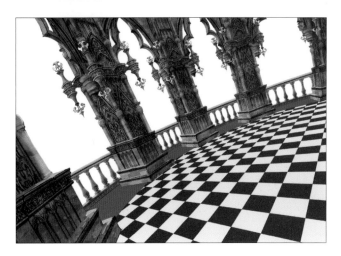

POINT　製作在扶手欄杆附近的地板裝飾圖案

說到要描繪在地板上的裝飾圖案，這個圖案本身是在我過去描繪的插畫作品中製作過的裝飾素材。當時使用這個圖案的作品也有收錄在這本畫集中，請務必找看看是哪幅作品吧。

好不容易製作的複雜圖案裝飾，如果能夠將其素材化，就能其他畫作中使用，以後就方便多了。此外，不僅是圖案，我還將製作好的建築物素材也登記成素材，並使用於其他畫作。像這樣逐漸累積自己製作的素材，是一件有趣的事情呢。

• 完成地板的描繪

將圖案放在地板上，賦予地板質感，完成地板的描繪作業。這裡使用的是 CLIP STUDIO 中提供的預設紋理，並根據光線反射的強度和模糊感來表現質感。

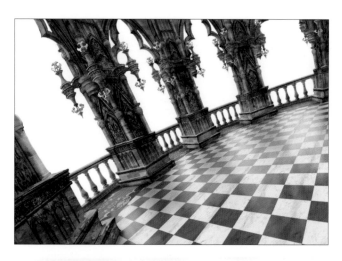

POINT 製作外部建築的素材

接下來也要製作使用於外部建築的素材。右邊的兩個是使用於封面的圓頂建築，左邊的三個是使用於封底的塔樓。這些與之前的地板圖案一樣，都是從先前我自己製作的建築素材中挑選加工而成的。

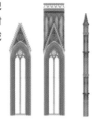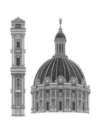

• 抓出塔樓的位置輔助線

我想將封底的哥德式塔樓做成八角柱的樣式，於是就以 3D 製作的位置輔助線為基礎來進行描繪。

＊本來在製作 3D 位置輔助線時，就預先製作出八角柱的立體形狀，才是更有效率的做法。

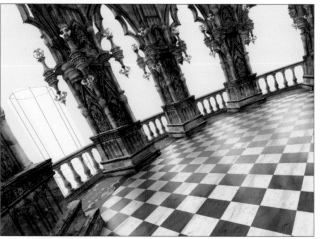

• 製作塔樓和圓頂建築

將製作完成的建築素材，配合位置輔助線進行變形處理、追加描繪，一邊進行調整，一邊將外部建築描繪出來。

雖然外部建築還會有其他建築物，但是在封面和封底中，這兩個建築是主要的建築物，因此我們要去意識到這一點，將其他建築物配置上去。

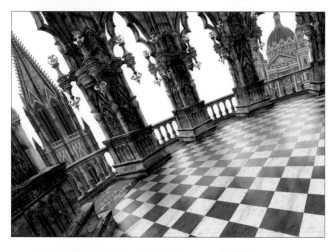

##

使用先前製作的建築素材，也將其他建築物製作出來。

畫面前方的建築物雖然會有詳細的描寫，但是遠處的建築物只需簡略快速地以手工描繪呈現即可，以免整體畫面變得太過細節化。

不要在角色人物的位置附近放置太多建築物，以免對角色人物造成妨礙。遠處的建築物要在圖層上使用普通圖層模式，將空氣的色彩重疊上去，使建築物看起來變得淡薄，並且要將對比度調低。畫面前方的建築物則要將對比度提高，藉此來呈現出遠近感。封底的左下角最前面的柱子要加深陰影，使得外部的塔樓看起來更有主角的感覺，並將柱子上的圖案的可見度降低到幾乎看不見的程度。這樣背景就算是完成了。

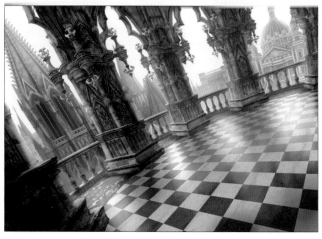

3. 描繪角色人物

・描繪少女的線稿

為了更容易描繪線稿，暫時隱藏背景圖層，並開始勾勒線稿的線條。禮服的細節裝飾也要仔細描繪出來。

・少女的底色塗色

進行少女的底色塗色作業。將每個部位做好區分顏色以及填充陰影的準備。在這個階段，我試著在腳下添加了由人物投射下來的陰影。

> **POINT　何謂投射下來的陰影**
>
> 這裡的陰影指的不是光線原本就沒有照射到的陰暗(shade)，而是物體因為光線照射而產生的影子(shadow)。投射下來的陰影範圍以及長度，取決於光線照射的角度和高度，而會有所變化。

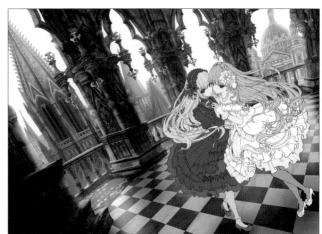

・眼睛的塗色

首先塗色眼睛。眼睛因為相當複雜不好描繪，所以我想要先完成這一個步驟。此外，眼睛的位置和形狀是影響角色可愛和美麗的最重要因素，但位置和形狀的偏差有時需要實際塗色上去之後才能發現。

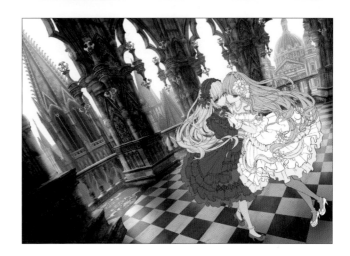

> **POINT　眼睛的細節描繪**
>
>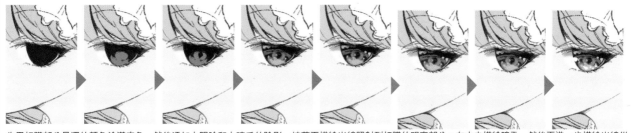
>
> 先用虹膜部分最深的顏色塗滿底色，然後添加上眼瞼和上睫毛的陰影，接著再描繪光線照射到虹膜的明亮部分。在中央描繪瞳孔，然後再進一步描繪光線從瞳孔進入虹膜的細節狀態。

• 將第一階段的陰影疊加到肌膚和頭髮等部位

通常我會先塗色與身體相關的部位，例如頭髮和皮膚，而不是衣服。

原因是與眼睛一樣，這些部位與臉龐看起來的可愛程度有關，因此我會希望能夠提前完成，以便有更多時間進行調整。

此外，頭髮也和眼睛一樣，形狀較為複雜，描繪起來很辛苦，因此尤其希望能夠提前完成。再來就是腳部的形狀會直接反應在身體的外形輪廓上，所以也會先塗色腳部。

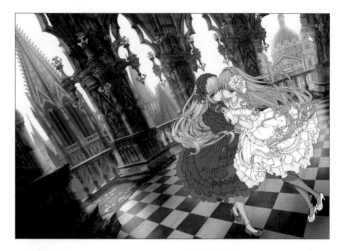

• 進一步加上頭髮的陰影，並添加亮部

塗色陰影時，要去意識到頭髮的結構。在塗色頭髮陰影時，重要的是不要過於拘泥於細微的髮束形狀，而是要以確實表現出整體的立體感為目標。在描繪頭髮時，要以髮束將　個空間或是臉部、身體包覆起來的印象去描繪，並讓頭髮看起來更具飄逸感和波浪感，呈現出賞心悅目的流動感。比方說描繪時可以拿「飄揚的布料」為例，想像及意識到頭髮整體的立體感。

另外就是如果只有塗上陰影色的話，質感看起來會太單調，所以我會像真實物體一樣，在陰影裡加上反射光和亮部，使層次更加豐富。在添加反射光的時候，與其是追求將其放在正確的位置上，不如使用與頭髮顏色不同的顏色，憑感覺去塗色的效果會更好。但因為我不希望讓自己的畫面看起來過於閃亮和光滑，因此亮部的用色也會保持低調一些。

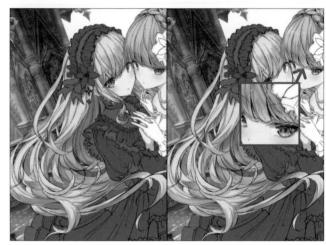

POINT　頭髮的細節描繪

❶底塗僅塗上一種顏色的狀態。將這個顏色作為　　　　是從進行畫色。

❷加入第一階段的陰影。在意識到整體頭髮立體感的情況下進行塗色。

❸使用較深的顏色進行第一階段的陰影重疊塗色。主要塗抹在位置較深處的部分。

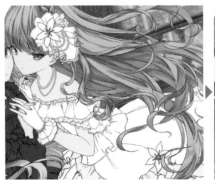

❹加入反射光，表現出髮束感和立體感。

❺在瀏海附近加上膚色，描繪出頭髮的通透感。

❻最後要加上亮部，表現出光澤感。

• 將禮服的陰影以及禮服各部位區分上色

在少女的底色塗色階段已經為禮服進行了區分上色（P.153），但為了進一步掌握立體感，這裡先要以單色的方式加上陰影。這與處理頭髮上色的步驟相同，首先要著重於呈現出大致上的立體感，然後再上色荷葉邊和皺褶等細節。上色時要注意讓布料表現出柔軟的質感。如果光線和陰影的邊界太過清晰，會給人質地堅硬的印象，所以需要在一些地方模糊化陰影，並且降低彩度來使其看起來輕柔飄逸一些。完成禮服的陰影後，將底色塗色時區分上色的色彩反映到畫面上。當然，不僅僅是在區分塗色部分塗上陰影色而已，還需要配合區分塗色的顏色，進行陰影色的色彩調整。

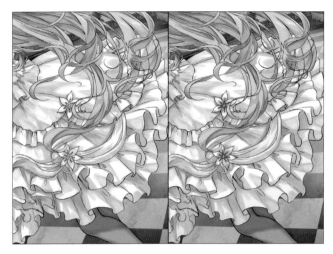

• 調整線稿的顏色融入畫面

如果線稿保持黑色的狀態會顯得太過突兀。所以需要配合肌膚、頭髮、禮服等各個部位來調整線稿的顏色，使其融入畫面。但如果線稿過度融入畫面，又會讓角色人物整個融入背景，所以需要適當地調整。

我每次都會煩惱如何調整線稿的顏色才算恰到好處，需要經過反覆觀察整幅畫作來決定與周圍色彩接近的適合顏色。

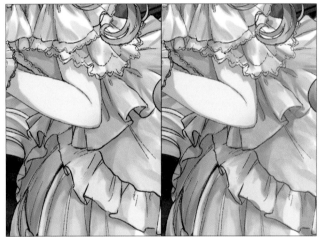

• 將陰影疊加到整個畫面來表現逆光的效果

將兩位少女設置為身處逆光的照明狀態。逆光可以更容易地表現出人物位於建築物內的感覺（其實也是因為我自己喜歡逆光的氛圍）。

首先要將大致的陰影區域塗色。使用色彩增值圖層，將陰影疊加到整個角色人物的部分上。

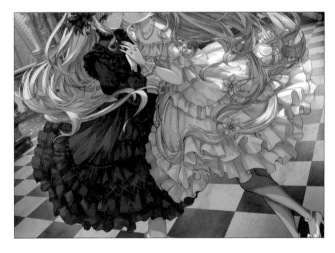

• 調整逆光陰影的細節描繪和色調

如果陰影太濃厚的話，會顯得過於沉重，所以需要調整逆光陰影的顏色，使其具有柔和的印象。同時根據陰影的形狀和位置，調整模糊處理的程度。

對於逆光的陰影，這裡要設定蒙版來進行調整。使用模糊筆刷來對蒙版區域中想要模糊處理的部分，進行模糊處理。

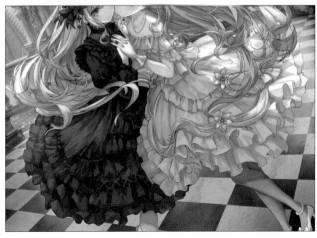

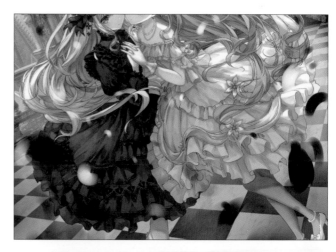

• 粗略地描繪出效果的位置輔助線

雖然我已經將一開始描繪的草稿所想像的畫面都描繪出來了。但整體感覺有些空虛，因此我決定添加一些效果。在外面放飛許多鳥兒，並讓鳥的羽毛在少女周圍飄舞。

在仔細描繪細節之前，我會先大致地描繪出效果的位置輔助線。原本是想要讓兩位女孩看起來像是鳥兒站在鳥籠裡的感覺，但後來我決定要將方向性調整成更加強調一些鳥的形象。

• 關於效果的配置佈局

我會有意識地以引導視線的方式來安排效果，而不是盲目地配置佈局。背景的建築物是設計成引導視線朝向少女移動，但羽毛的效果則是要發揮讓觀眾的視線再回到畫面環顧整體的功用。

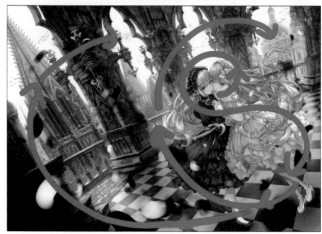

配置佈局的方式是以少女的臉部為起點，沿著頭髮的方向，再經由效果，最後流動至整個畫面。並且分別考量到只在封面部分引導視線，以及在整個全版畫面中引導視線的兩種配置佈局方式。

POINT	製作鳥的羽毛素材

由於我想要呈現可愛的印象，所以選擇了小羽毛的效果。也有將兩位少女比做可愛的小鳥的意象。製作出黑色禮服女孩與白色禮服女孩的兩種不同顏色的羽毛。

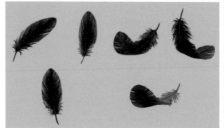

開始安排羽毛的配置佈局，完成至最終調整前的狀態

依照位置輔助線來安排羽毛效果的配置佈局。因為羽毛是在空中飄舞的關係，因此會加上模糊的效果來呈現動態感，或是將飄舞在前景並且尺寸較大的羽毛加上較強的動態模糊效果。像這樣既有因為景深效果而呈現模糊效果的羽毛，也有因為靜止不動而看起來清晰醒目的羽毛，可以發揮引導觀眾視線的效果，使角色人物更加突出。

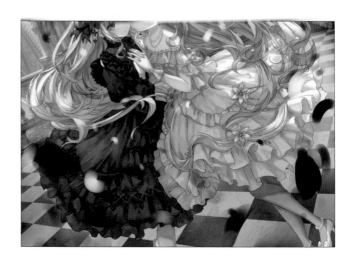

4. 最終調整

・追加遠景建築物

當實際看到封面尺寸時，我感覺到兩個人頭頂上有些寂寞，所以在遠處加入了一些只能微微見到的建築物。原本空下這個區域是要避免對角色人物造成干擾，但結果反而變得太過空虛了。所以在不至於影響到角色人物的前提下，稍微追加了一些建築物。左邊的遠景中也追加了一些建築物。

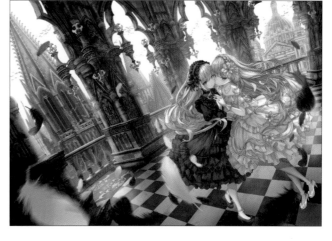

・讓兩位少女背後長出小翅膀

本來我想將兩位少女比做困在如同鳥籠般的建築物中的小鳥，但重新考量後，我覺得可以將這個概念更清楚地表達出來。於是在兩人的背後添加了小翅膀。這樣做不僅增強了角色人物的標誌性，作為插畫作品也更具有整體性。

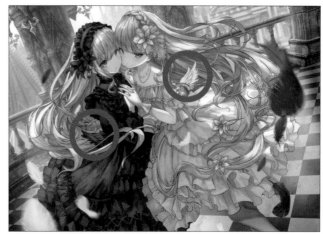

・使少女的腳邊與空間融為一體

由於兩個人看起來似乎還是飄浮在地板上的感覺，所以要在腳邊附近淡淡地添加了一些陰影，使其更融入空間。

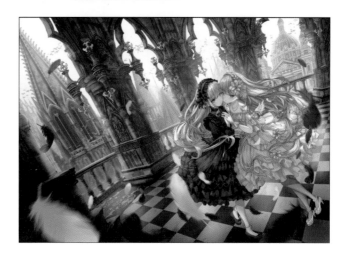

5. 完成

・進一步描繪細節，進行調整，完成作品

最後一步是對細節的造形與色彩進行細微的調整，使作品達到完成的狀態。

Question and Answer

Q. 請介紹您製作時的作業環境。

我使用的是 Wacom 的 MobileStudio Pro 13 英吋的繪圖板。繪圖軟體則是 CLIP STUDIO PAINT PRO。
雖然製作作品時所需的各種功能都已有所掌握，但仍有許多功能尚未使用過。如果能學會使用更多不同的功能，或許自我表現的範圍也會更加廣闊吧。

Q. 您通常會使用哪種畫布尺寸來描繪作品？

我會以 350dpi 的 A4 尺寸作為基礎開始繪畫。根據作畫的需要，可能也會將畫布拉得更長或加寬。若是尺寸不夠大，就很難畫出細節，而且考慮到以後可能會被印刷出來，還是 A4 大小最合適。
根據畫作的內容，我也曾經使用過較大的尺寸來進行製作，但在我的製作環境下，這會導致操作動作變得沉重緩慢，作畫的流暢度也會降低……。

Q. 您開始製作繪畫的契機是什麼？

記得是在小學時，有次在課堂上畫了一幅魚的繪圖，那時我覺得「努力把圖畫得更好，真是一件有趣的事！」從那時起，便開始意識到想努力變得更擅長繪畫。還記得當時我畫的是一種叫做鮟鱇的深海魚。我尤其喜歡深海魚。從很小的時候，就喜歡在起霧的窗戶上畫車子之類的東西，應該是從那時起就喜歡畫畫了吧。

Q. 您曾在美術學校之類的機構學習過繪畫嗎？

我沒有上過美術相關學校的課程，是利用書籍之類的教材，透過自學學會的。本來有打算進入一所可以學習如何創作的大學，但實際上講授的內容和我想像的範疇很多都不相同，所以我還是利用空閒時間自學繪畫。不過，我還記得在大學課程中有一門關於「表現設計的繪畫技巧」之類的課程，那時所學到的例如透視之類的技巧，至今仍對我而言仍然十分重要。

Q. 您的作品中好像有很多屬於中世紀歐洲的世界觀。是否有受到哪些喜歡的電影、漫畫等作品的影響呢？

雖然經常被說我的畫風很有中世紀的風格，但正確來說應該是以 18 至 19 世紀左右、近現代末期到近代為基礎的世界觀為主，並在其中加上許多的現代元素的感覺。
我喜歡洛可可風格流行時期的法國，以及維多利亞時代的英國。在那個時代，中世紀流行的建築風格又再次流行了起來，重新建造了很多看起來像是中世紀建築的新建築物。我的創作靈感就是來自像這樣的建築群。蘿莉塔時尚雖然是誕生於現代的流行款式，但其原型是來自 18 至 19 世紀左右的禮服。
我深受許多作品的影響，其中我自己很喜歡且深深受其影響的是押井守導演的《GHOST IN THE SHELL 攻殼機動隊》、《Innocence》以

及丹．布朗的《達文西密碼》、《天使與惡魔》，還有 FromSoftware 的《黑暗靈魂》、《血源詛咒》以及《重甲機神》等作品。特別是《Innocence》對我來說，是宛若聖經般的作品。或許有些作品乍看時似乎會讓人覺得「是受了哪個部分的影響呢？」，但在一些地方，例如對於烏鴉這種生物或者作品裡的建築群以及人偶般的少女等等，帶給我的靈感、空間的運用方法，在許多地方都受到了各式各樣的影響。也不僅僅是被動地接受影響而已，我也會在受到影響之下，仍能保有自己的價值觀及意義，並以此為前提，將自己喜愛的靈感來源創作成作品。

Q. 以前的作品和現在有哪些不同之處？

角色人物變形描寫的程度有了很大的改變。雖然那些早期作品沒有收錄在這本畫集中，但一開始我所描繪的女孩子具有更強烈的變形感。隨著我自己想要表現的東西逐漸確定，並且在尋找適合的畫風的過程中，以及觀賞其他人的各種作品時，我漸漸找到了自己喜歡的風格，所以與過去相比，我開始抑制了人物的變形程度，畫風也變得更加精緻纖細。

Q. 對您來說，是否有一些不擅長描繪的姿勢或表情呢？

我本來就喜歡寧靜的氛圍以及沉穩的姿勢，也因此偏好畫出比較溫和的姿勢，相反的，我對動態和活潑的姿勢就不太擅長了。至於表情的部分，我筆下的角色大多是像人偶般幽靜和克制的表情，我覺得自己並不熟悉如何描繪出更強烈的情感表情。或許在某個契機下，我也會開始嘗試描繪那種動態的圖像也說不定。

Q. 您是如何決定構圖的呢？

以整體來說，我會意識到「讓最想要展示的事物能夠自然地呈現在其中」來決定構圖。我會經常觀察各種作品，盡可能累積構圖的技巧，然後從中挑選適合所要描繪的風格，而且讓主題能夠自然突顯的構圖來進行創作。
此外，在描繪的過程中，我會試著移動角色人物和背景，進行放大、縮小、傾斜等微調，經過不斷地試錯和調整，找出一個適合的構圖畫面。

Q. 您在完成一幅插畫作品會花費多少時間？

如果是仔細將角色人物和背景的細節都描繪出來作品，通常需要花費一到兩個星期。因為我本身繪畫的速度不算快，而且平常工作比較忙碌，所以需要花費比較長的時間。但是，如果急於完成作品，後來可能會發現作品並不完美，所以如果沒有明確的截稿日期，最好還是花費足夠的時間直到滿意為止，才能描繪出好的作品。

Q. 您會在哪個階段決定背景和服裝的設計？

當我想要開始一件新的作品時，通常會在開始繪畫之前，就已經大致

確定了背景和服裝的設計，比如說，當我「想要描繪一個穿著黑色禮服的女孩站在大教堂前」時，我就已經有了這樣的想法。

在繪畫的過程中，有時會根據美觀的需要，去更改服裝的顏色等。背景和服裝的細節設計大多在草稿階段進行細節的補充，如果人物的姿勢很複雜的話，有時會單獨繪製服裝設計的草圖。

Q. 描繪草稿大概會花多少時間？

有時候可能一天就完成，但也可能需要好幾天。因為我畫得比較慢，所以理想情況是幾個小時就能完成，但實際上並不容易。可能是因為我經常描繪設計複雜的衣服，而且也喜歡仔細描繪背景，所以花費的時間比較長。

Q. 是否有到怎麼樣的程度為止算是終點的完成目標？

當看著作品時，感覺「這個部分讓人在意……感覺有點不對勁……」的感覺消失了，那就是完成了！

整體上完色後，接下來會花很長的時間調整色調、微調細節物件的位置以及調整透視感等，剛覺得「完成了！」→但這裡有些不對勁→這下完成了！→但這裡還是……如此反覆進行，直到覺得「對這幅作品已經沒有其他可以改進的地方了」才算真正完成了。我認為如果不經過這些步驟這麼做的話，就無法完成一件好作品，而且也不可能讓我進步。

在個人興趣的畫作上，不管花費多少時間都沒問題，但如果是工作案件，我除了必須在這種反覆試錯的過程中努力之外，同時還得應對截稿日期的壓力。

Q. 在繪畫時，您有什麼特別堅持的部分嗎？

我的堅持就是一定要在畫面中清楚地表現出我喜歡的事物和我的價值觀。我不僅僅是想畫出漂亮、可愛或是帥氣的畫面，而是更希望透過繪畫的主題、配置方式和色調搭配等，呈現出我的世界觀。就繪畫方式的堅持而言，我特別堅持不必將所有細節都畫得很詳盡這點。我會將遠景做模糊處理，或者將某些部分描繪得比較簡略，在畫面中區分出詳盡描繪和刻意不詳盡描繪的部分。這樣一來，觀眾不會感到被資訊淹沒，而是能夠在腦海中補足繪畫世界的一部分，成為觀眾以主動的方式欣賞的作品。我自己在觀賞其他作品時，也很喜歡這種留有想像空間、能夠讓觀眾以主動的方式感受到魅力的作品。

我希望未來能創作出既能清楚地表達自己世界觀的部分，又能保留一部分刻意留下想像空間，讓觀眾在腦海中補足以及拓展自己世界的作品。

Q. 如果畫作中的背景以及人物的位置、大小尺寸感總是搭配得不太好。有什麼方法可以克服這個狀況，描繪得更好呢？

想要理解人物站在背景中的感覺，對我來說最有幫助的是玩一些可以在 3D 空間中移動角色的電玩遊戲。現在有很多開放世界類型的電玩遊戲，或者可以探索立體場景的電玩遊戲，透過移動攝影機的鏡頭，或是操縱角色站到建築物旁邊，能夠觀察角色與建築物之間的大小對比，藉此來理解畫面的視角和透視感。

現在的電玩遊戲通常都有自由拍照的模式，我們也可以利用這個模式來練習構圖。

此外，學習了解背景物件的尺寸感知識，也有助於更容易地描繪。例如，「家具大概是這個尺寸。」、「建築物一個樓層的高度大約是這樣。」等等。舉例來說，西方的豪華建築的天花板非常高，甚至高到讓人感到相當驚訝的程度。而且與我們日常看到的建築物相比起來要大上許多，如果不特意去實地觀察或是查詢資料，是很難掌握這種規模感覺的。

Q. 衣服設計參考了哪些資料呢？

我經常描繪像蘿莉塔時尚這類細緻、漂亮又可愛的服裝，但在設計方面，我更喜歡描繪偏向寫實的造型，而不是像遊戲角色那樣具有特色的設計，因此我會參考實際衣服的照片等資料。不過，當我想要突顯一些有特色的設計時，也會去參考遊戲角色等的設計。雖然我喜歡較寫實的服裝造型，但我也希望能夠描繪得出更具有角色特色的服裝設計。

Q. 您的作品中時常可以看到逆光或是前景模糊等構圖，給人看起來很像是寫真照片的印象，除了插畫之外，您是否也有在拍照攝影呢？

因為我很喜歡模型，所以經常拍攝模型的照片，但我並沒有專業的相機或是攝影環境，因此並不是在正式的攝影過程中拍攝照片。不過我經常會參考肖像照片來創作繪畫，所以有很多作品的光線和景深表現都與照片類似。

我喜歡照片能帶來的「身臨其境」的實際存在感和空間感，也希望自己的作品能呈現出相同的感覺，所以經常會參考照片。我想要讓我的作品畫面的深處，能夠存在自己的世界。這種如同照片般的畫風，最近似乎也成為了流行的插畫手法之一呢。

Q. 對於想要提升插畫描繪技巧的人，有什麼建議嗎？

大量收集並觀摩「我也想畫得像這樣！」的畫作，然後重要的是在描繪時，要一邊參考那些畫作，同時去意識到自己也要朝著這個目標努力！但更加重要的是，我們要了解「自己喜歡什麼？」「自己想要在作品裡表達什麼？如何表達？」「自己在哪個環節可以找出看重的價值？」，並且不斷擴展和深化這些想法。

優秀的作品，往往是透過作者獨特的喜好和價值觀，以其自身的方式表現出來的。我認為畫作美觀與精緻的描寫方式等等，僅僅是為了展示這些喜好和價值觀的手段之一罷了。如果一幅注重世界觀的畫作，那麼作者的喜好以及價值觀可能會融入那個世界觀內；如果是一幅有魅力的角色人物畫，那麼作者的痴迷所在之處也可能會清晰地展現出來。雖然這些方面在創作中一直都很重要，但現在隨著工具的進步和描繪技術的指導資訊的豐富，以及能夠生成精美畫作的技術的出現，都讓製作美麗畫作的門檻大大降低了。在這種情況下，我認為更加重要的是，無論使用何種技巧或工具，相較以往如何能夠更好地展現出創作者的喜好以及價值觀，將會成為創作出優秀作品的關鍵。讓我們透過觀看各種作品，或者藉由體驗生活中的經歷，使自己珍惜的那份「喜好」得以進一步擴展和深化吧！

MISSILE228

插畫家。以繪製蘿莉塔服飾和娃娃風美少女，並呈現古典歐洲街景的
美麗世界觀而聞名。
Pixiv　https://www.pixiv.net/users/429077
X　https://twitter.com/MISSILE228apl

MISSILE228 畫集　OPEN THE CAGE

作　　者　MISSILE228

翻　　譯　楊哲群

發　　行　陳偉祥

出　　版　北星圖書事業股份有限公司

地　　址　234 新北市永和區中正路 462 號 B1

電　　話　886-2-29229000

傳　　真　886-2-29229041

網　　址　www.nsbooks.com.tw

E－MAIL　nsbook@nsbooks.com.tw

劃撥帳戶　北星文化事業有限公司

劃撥帳號　50042987

製版印刷　皇甫彩藝印刷股份有限公司

出 版 日　2024 年 07 月

【印刷版】

I S B N　978-626-7409-75-6

定　　價　新台幣 650 元

【電子書】

I S B N　978-626-7409-70-1(EPUB)

國家圖書館出版品預行編目資料

Open the cage：MISSILE228畫集 /
MISSILE228作；楊哲群譯. --
新北市：北星圖書事業股份有限公司, 2024.07
160面；21×29.7公分
ISBN 978-626-7049-75-6(平裝)

1.CST: 插畫 2.CST: 畫冊

947.45　　　　　　　　113006565

| 臉書官網 | 北星官網 | LINE | 蝦皮商城 |